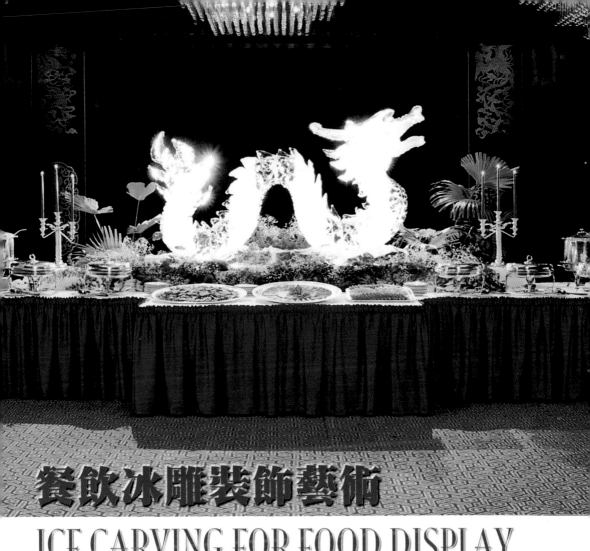

# 餐飲冰雕裝飾藝術
## ICE CARVING FOR FOOD DISPLAY

胡木源　著

# 蔡　序

　　餐飲冰雕藝術，聚集了平面規劃設計，立體的雕塑與現場空間的陳列裝飾藝術，在餐飲的酒會或一般的喜慶宴會上有著相輔相成的功能與地位。

　　無論是中式餐飲或是西式餐飲，用到冰雕的地方已經越來越普遍了，在各大飯店或餐廳所舉辦的餐宴活動裡，我們時常可以看到那氣勢磅礡有如水晶般的冰雕矗立在餐桌上，展現其美麗又光彩的風姿，更把現場的氣氛營造得有主題與精神，在吃的文化藝術著實為一大特色。像這樣的一門藝術，確實值得大力去推廣，使它普遍化、大眾化，在社會每個餐飲角落裡皆能令人欣賞到它的美，這也是中華美食推廣的一大環節。

台北中華美食展大會執行長

蔡 金 川

# 許　序

　　中華烹飪是一門大學問，在烹飪藝術中，發展至今已不單單只是做出飯菜可以吃就行了，還包涵了蔬雕藝術、果雕藝術、食雕藝術、冷盤擺飾、熱炒盤頭裝飾。

　　冰雕的容器裝飾，甚至於大宴會場氣勢宏偉的冰雕裝飾件件都是一門可以很深入的去研究與發展的，當然，要使烹飪藝術提昇到一定的水準及層次，非要靠這些裝飾的加強。

　　冰雕是烹飪藝術中的一項很具有挑戰性的藝術，不論中西餐飲中皆可以冰盤溶入其中，其晶瑩如水晶般的亮度，使菜餚更具特色，大型冰雕裝飾，在宴會上更是一個宴會的重心及注目焦點，故極具努力推廣發展之價值。

<div style="text-align: right">

美食天下雜誌社社長

三鱻食府總經理

許堂仁

</div>

# 黃　序

　　冰雕是餐飲陳列藝術之佼佼者，其造形大可至無限之組合，小可為套餐之食物容器，沒有空間之限制，且其晶瑩剔透、皎潔光彩的質感，更亮了視覺上的享受，其題材舉凡麒麟、仙翁、松鶴、魚、蟲、鳥、獸、人物皆可入作，陳列於餐桌上，並展現及訴說著主人們對貴賓的祝賀與頌揚。

　　我國之國民所得逐年提高，國民生活水準提昇，對飲食文化品質要求亦隨之提高，不只要求食物本身的精緻化、多樣化，更要求周遭環境的美化，冰雕裝飾藝術品在此正可以襯托出其高尚與雅緻，因而受到餐飲業界重視，唯以冰雕藝術教育不甚普及，以致人才羅致常感不易，是為遺憾。本人主持聯誼社餐飲十餘年，對冰雕藝術之壯觀，嘆為觀止，並深感其提昇了飲食文化的品質，對餐飲業深具重要性，今見胡木源先生為推廣冰雕藝術辛勤努力，日以繼夜的將其從事餐飲藝術十七年的經驗資料編輯成書，期望冰雕藝術教育得以早日普及，亦甚為感心，胡木源先生受育於正規之藝專學校教育，深具設計及造形之基礎，其所做之作品不抄襲，完全自我創作，不論動、人物皆全神貫注其中，將精、氣、神注入冰雕藝術，故其作品生動而有生命，不具匠氣，堪稱冰雕藝術一代宗師，本人除深為欣賞之外，特為此文以為推薦。

<div style="text-align:right">

台北世界貿易中心聯誼社總經理

黃忠輝

</div>

# 邱　序

　　在緯度低的國度裡，受天候影響，室外的大型建築冰雕或雪雕，雄偉壯觀，而且能長時間的保存不化，在製作上也就有較多的時間。

　　在亞熱帶的台灣就不同了，除非在冷凍庫裡工作，若在室外工作，因溫度高，故雕冰者手腳要很快，要在最短的時間內完成一件完美的作品，就得要膽大心細，熟而生巧了，這樣才能掌握得住每件作品的造形與精髓。

　　一支冰重約一百五十公斤，冰雕從事者也著實夠辛苦，但製作出一件人人喜愛的作品，辛苦卻也值得，我常想，若冰雕工作者能配合中餐多開發一些配合各種可用冰雕盛之之容器，應是中餐界一大福音，也希望冰雕工作者，真是如此也。

<div align="right">

亞都大飯店天香樓主廚

中華民國烹飪協會研究發展委員會主任委員

</div>

# 張　序

　　冰雕入菜餚中而成爲器皿和冰雕入餐桌上而成爲餐桌陳列藝術，發展至今已成爲流行的趨勢，在中西餐飲冷盤中，以冰雕而爲容器，舉凡西餐的鵝肝醬、魚子醬，或日本料理上的生魚片或中餐的水果，夏季甜湯，其晶瑩光彩可愛，除感官的享受外，更有一份無比的新鮮與口感，大型冰雕，其功能更甚在一般正式的酒會或餐會、喜慶宴會上，襯以大型的冰雕爲主題，除增加會場氣氛與氣勢外，更顯其主題的光彩與明朗，故時至今日，全東南亞甚至全世界都在流行，並喜愛它，在這麼大的餐飲需求中，遺憾的是，專業從事者並不多，胡木源先生肄業於國立藝專，高中也是唸美工科的他，具有很深的立體與平面設計基礎，從希爾頓大飯店到來來大飯店一直跟著林欣郎先生，其在餐飲藝術工作上具有一份專業的執著，貢獻良多，筆者認識胡木源先生也有十多個年頭，他的刻苦精神，更令人讚賞，此次他以十多年從事餐飲藝術的經驗，編輯此書，以爲往昔師徒制不能大量訓練有志及興趣的人士來銜接即將的斷層，對餐飲界來說，實在是一大喜訊，故特別推薦此書給餐飲界及有志從事和愛好者，以爲研究的基礎。

<div style="text-align: right">

國際廚師白帽協會台灣分會會長

法樂琪餐廳廚藝總監

</div>

# 自　序

　　早期我國東北，因天寒地凍，經常冰天雪地，門外積雪盈尺，那時已有人將河水結成的冰塊鑿取雕成簡單形狀以盛物，故冰雕最早應發源於中國。演變至今，日本在冰雕上的發揚，雖先於我國，但近年來我國餐飲冰雕界也多盡心致力於冰雕工作的研究，實力亦不弱。

　　冰雕是一個非常可愛又討喜的餐飲陳列藝術，在餐飲酒會及餐會陳列上，幾乎沒有一種雕刻藝術品可以代替。諸如壓克力或玻璃，設以投射燈，固然很美，其他雕刻藝品的美更不必論之，但冰雕的美就是不同，它的美，美的有生命，美的有哲理，在冰雕的晶瑩透明，光彩奪目中，我們還可以看到，它從誕生到短短的幾個小時香消玉殞，那一連串的輪廓變化，不正是除了光彩奪目外，又留下了一些令人暇想的空間嗎？

　　冰雕由於是水做的，水又是人體不可或缺的食物，而其透明亮潔的那種感覺，給人特別健康，特別的親切，故在它與食物的搭配下，使人特別的覺得食物的健康衛生與新鮮清爽，故冰雕在餐飲的陳列藝術中，實在是非常的重要。

　　在古老的師徒制裡，師徒的關係很密切，往往要有很大的耐心與毅力去學習與適應，為師者也不能廣大的傳授予學生，使此行業出現了斷層，而使業界不易尋到此種人力的服務，實在遺憾。

　　後進斷斷續續地準備了十多年，手上終於有了一些資料可供使用，事實上冰雕工作者要在完成作品後，佈置上餐桌，距離客人來

用餐的時間大概只剩下半小時了，在這麼短的時間內，要專業的架設相機燈光來拍攝存檔下，相當不易，故有時只有在特殊的需求下才能正式的有了資料存檔下來，否則平常也只有靠120相機搶時間的記錄些資料存檔，當然如果冰雕陳列的時間提早，會影響到它在客人面前所展現的壽命。

　　辛苦的在冰雕界工作了這麼多年，至今有個感覺：台灣的觀光事業發展得很快，飯店一家家的開，可是這麼一個對餐飲陳列藝術具有主題與美感展現力的行業，卻沒有辦法讓很多的愛好者從事，且為餐飲界提供更多的人力服務，甚覺遺憾。日本雖然出了很多具水準的冰雕教學的書，且國內也有業界翻譯引進，但畢竟作者皆在日本，國內愛好從事冰雕者，單從其書上按圖索驥，如遇不解，搭飛機去日本研究，實也不便。故後進興起了編寫這本冰雕教學書，雖然筆者才疏學淺，技藝薄弱，但為了希望有更多的投入者，在人生途中不覺寂寞，也只有盡力而為了，並祈餐飲及藝術各界前輩們，不吝指教，好令筆者再接再勵，實是後進的福氣。

胡木源

# Content 目　錄

前言

## 淺談雕塑

什麼是雕，什麼是塑，雕就是「減」，塑就是「加」。雕就是根據自己心中的意念，將不必要的地方除去，或用刀刻出不同的凹凸和不同的深淺的線條，而成為立體形象者。

塑就是將所需材料逐漸添加，而成為立體形象者。雕塑最大的特點，就是利用素材組合的架構，表現三度空間的立體效果，每件作品因材質的不同、觀賞者的角度、周遭的空間、光線等，均會產生不同的感受，故作品本身除了把握完整的重心，及造形上的均衡完美外，還要考慮色調、質感和應具備的空間感。

雕塑表現形式：（1）具象；（2）抽象。抽象的雕塑是要心靈和理念象徵化的展現，所以創作者和欣賞者之間必須取得心靈上的相互溝通。

## 雕塑的基本要素

1. 空間感：浮雕的深淺，雕塑上塊狀立體空間，立體造形上的結構。
2. 質感：材料表面產生的觸覺特性，製作時工具在材料表面留下的痕跡和趣味、冷暖、光滑、粗糙等不同的感覺。
3. 量感：塊、面、線所產生的「實質」，與其間彎凹或透空所形成的「虛量」的整體關係上。
4. 均衡感：在整體結構上有良好的安定性，並減少造形上的緊張感。

5.動感：所表現的方向性或動態，有生氣、有積極躍動的特
　性，否則會呆板。

## 雕刻的方法

1.圓雕：是一種立體形態的作品，可前後、左右、上下不同的
　角度欣賞。

2.浮雕：半立體形態作品，將平面雕成不同的深淺層次，以產
　生凹凸的立體效果。

3.鏤空雕：物體的四面皆通。

4.線雕：又稱平雕，專用線條來表現，必須由正面欣賞，可分
　陽雕與陰雕。陽雕保留圖形，陰雕凹下圖形。

工具介紹

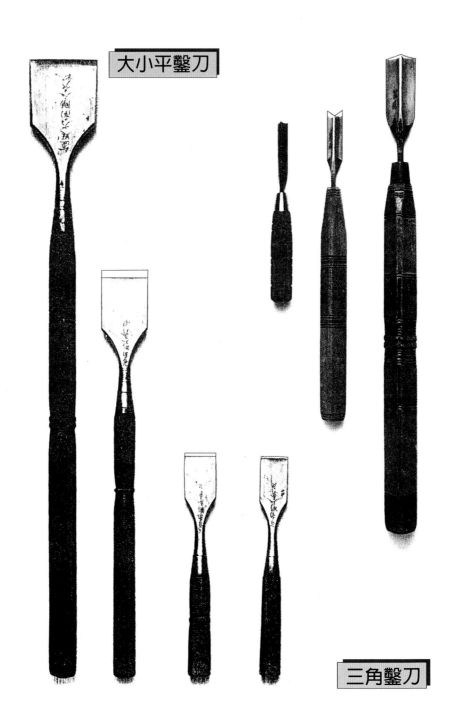

大小平鑿刀

三角鑿刀

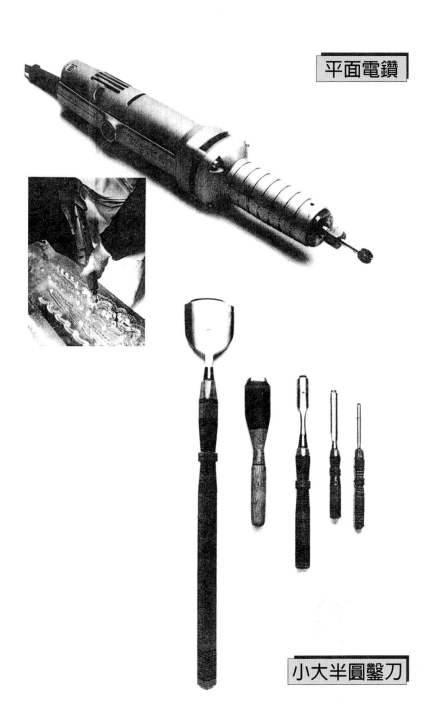

平面電鑽

小大半圓鑿刀

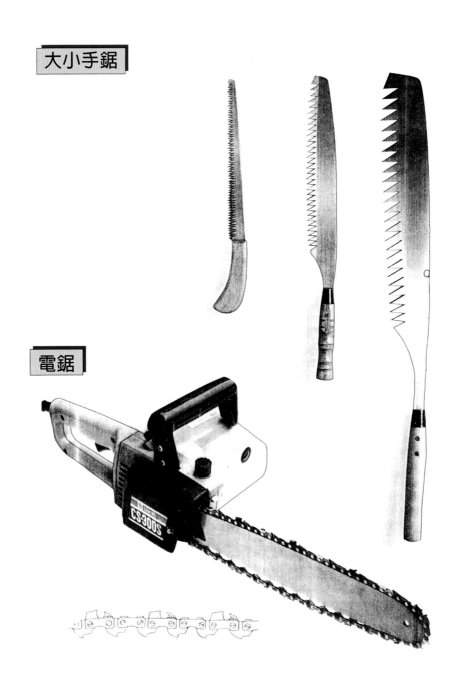

大小手鋸

電鋸

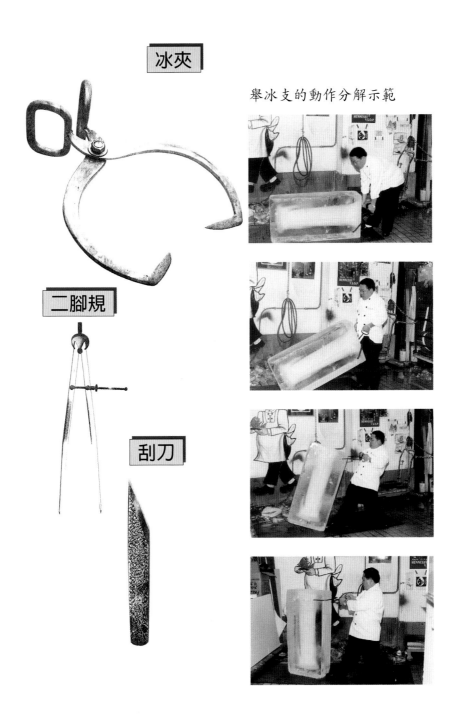

冰夾

舉冰支的動作分解示範

二腳規

刮刀

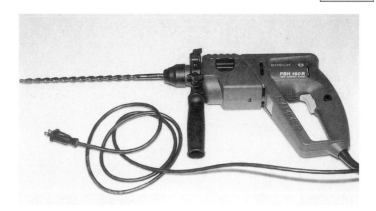

銀器冰雕滴水架

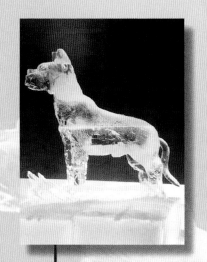

# 冰塊的切割法

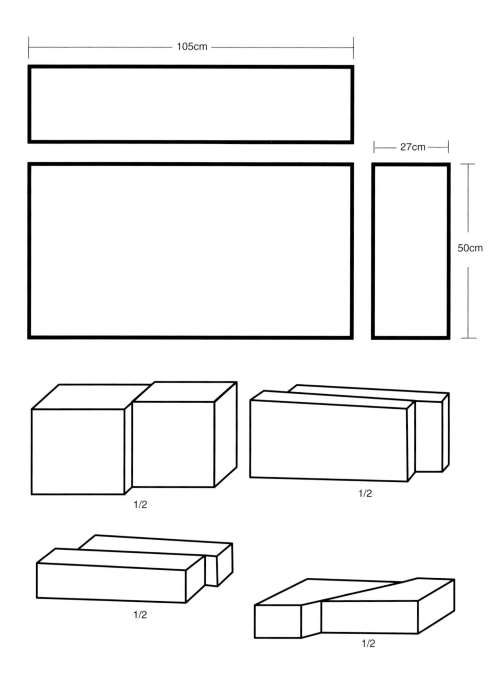

105cm

27cm

50cm

1/2

1/2

1/2

1/2

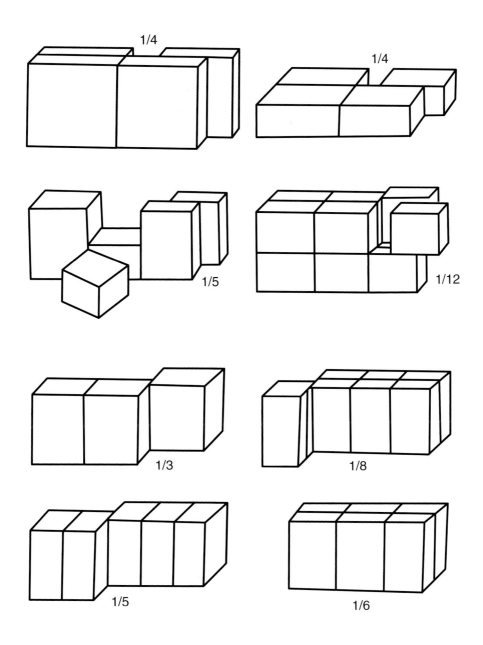

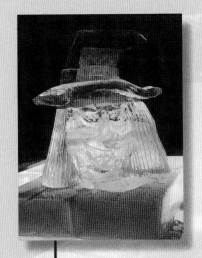

# 場地規劃

　　冰雕是餐飲陳列藝術的一分子，所以當要製作冰雕之前必先與各相關部門溝通協調，諸如：酒會的形式、客人的要求、酒會的重要性、場地的大小、時間的長短、客數的多寡等之先決條件，後再依序整理，以配合實際上之需要來決定冰雕之尺寸、規格大小、是單支或組合大型作品、燈光如何架設、鮮花之擺設，在這些皆決定後，再製作出一張平面之配置圖，以供大家瞭解與製作的依序。

# 冰雕製作前的設計規劃

　　有了製作前的規劃，才不會在製作時費時傷腦，製作前一定要在紙上先大約的把想要做的造形，粗略繪出輪廓，如是大型組合作品，更要仔細的評估其結構、重心、支撐點、冰雕壽命的粗細控制，及其每一配件之組合之穩固，才能動刀用功，否則，很可能於酒會進行一半時，因重心不穩或雕得太薄而垮了下來。

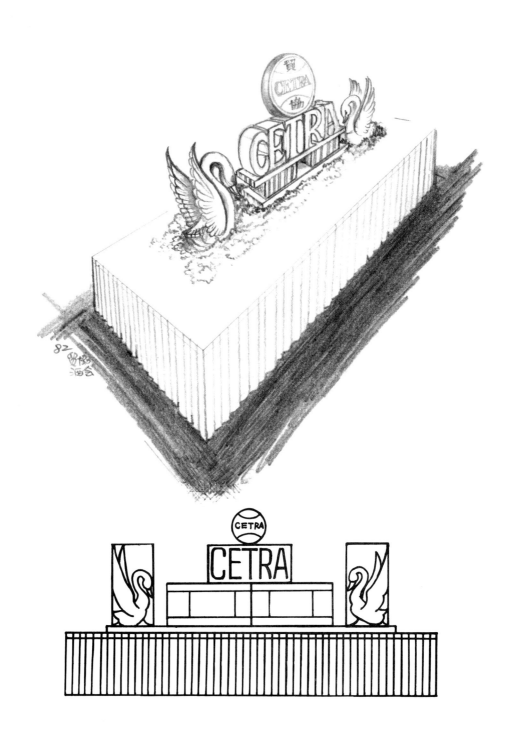

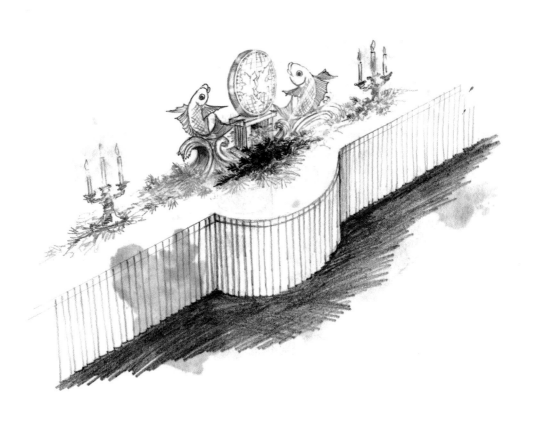

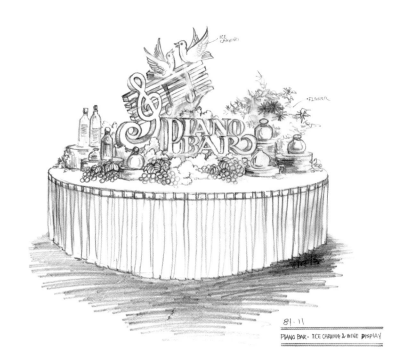

PIANO BAR · ICE CARVING & WINE DISPLAY

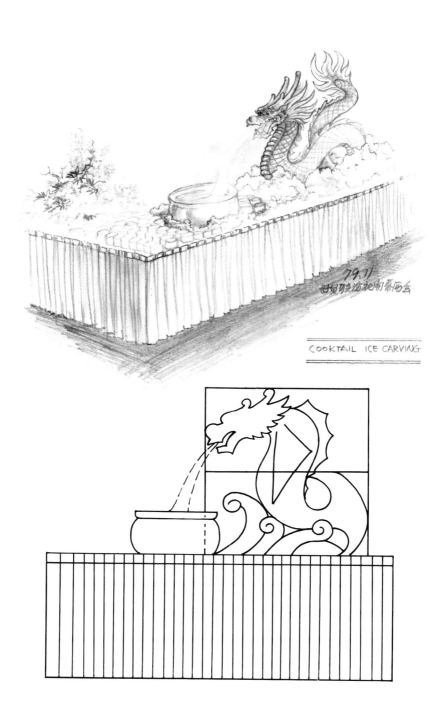

COCKTAIL ICE CARVING

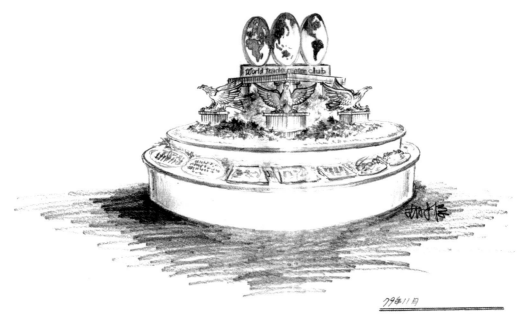

79年11月
WESTEN & CHINESE FOOD TABLE & ICE CARVING

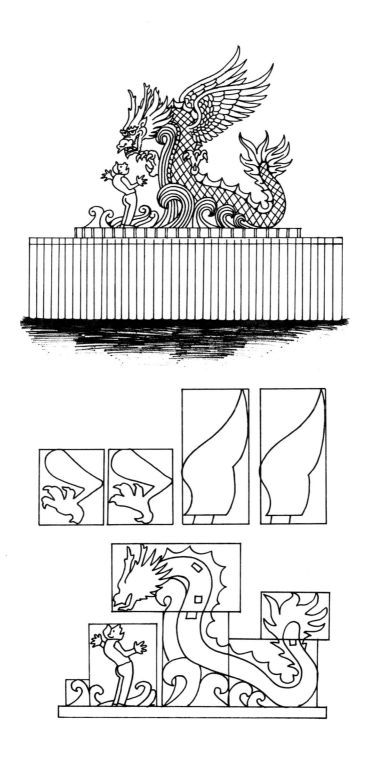

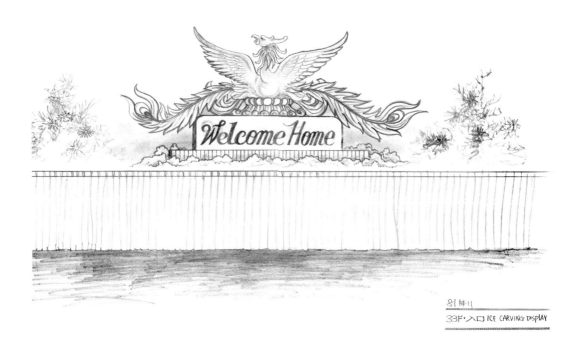

81 年11

33F‧入口 ICE CARVING DISPLAY

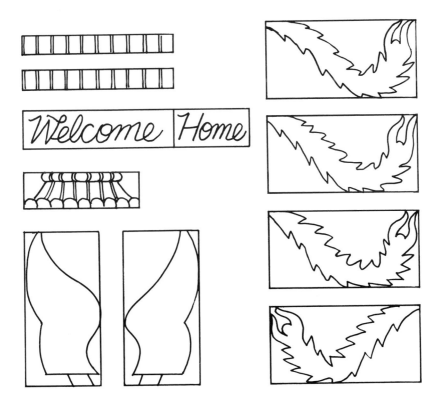

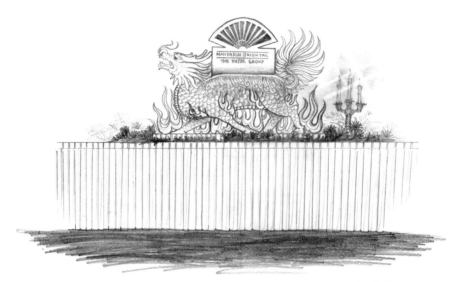

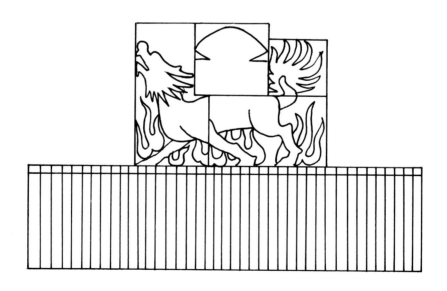

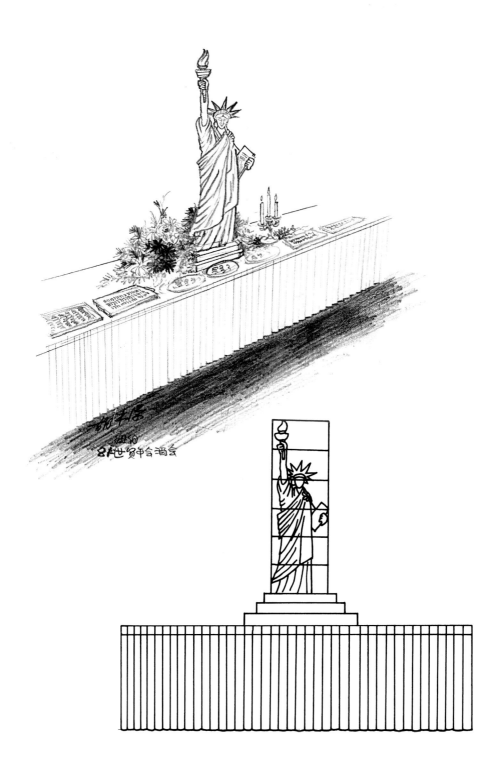

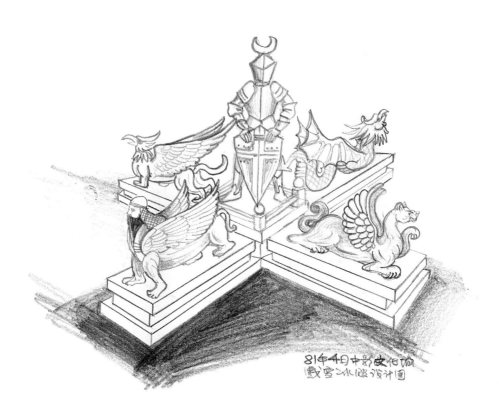

81年4月中影文化府
戴雪冰冰雕(作)設計圖

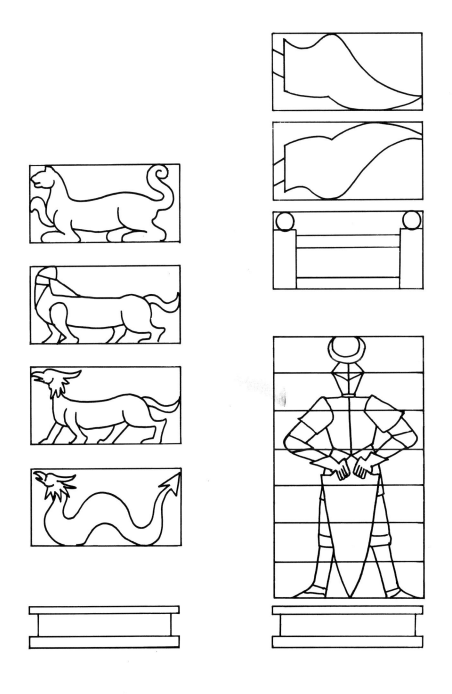

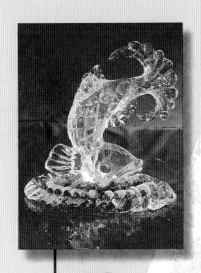

冰雕的製作順序解剖圖

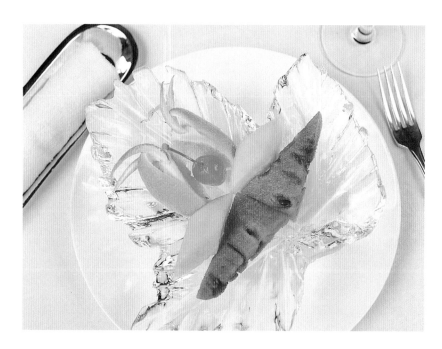

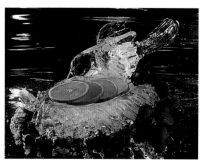

# 冰雕容器類

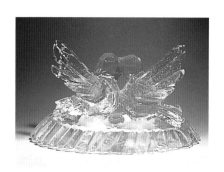

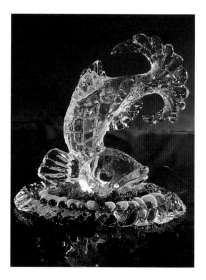

# 字體冰雕

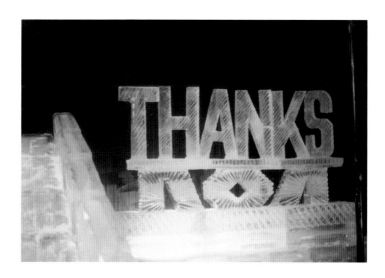

❶先用電鋸將冰支分割成1/12。
❷在冰塊平面上畫上要的字體筆劃。
❸字體筆劃以外的部分用電鋸或手鋸
　切去，並用平鑿刀修平。
❹凹入部分再鋸去。
❺用半圓鑿刀修圓角部分。

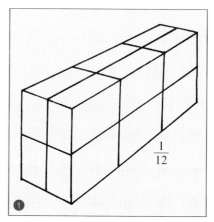

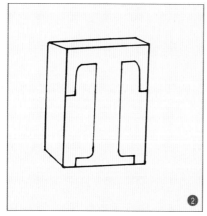

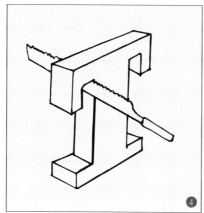

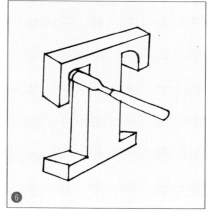

❶先用電鋸將整支冰支分割成1/2。

❷將一半放平，另一半放一邊。

❸將請廠商製好之透明壓克力置於平
放之冰塊上面，畫壓克力邊線條，
再按線條鋸深，用平鑿刀把壓克力
線內修平凹。

❹把壓克力放入凹槽內。

❺把另一塊冰平放在這塊冰上，按其
不規則之字形鋸切，後縫補上鋸冰
之削，送入冷凍即可。

壓克力

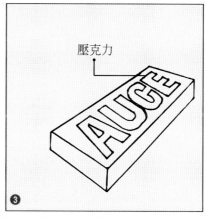

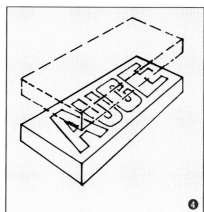

縫補上電鋸留下的霜後
送入冷凍即可

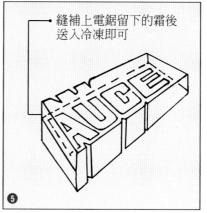

# 壽字冰雕容器

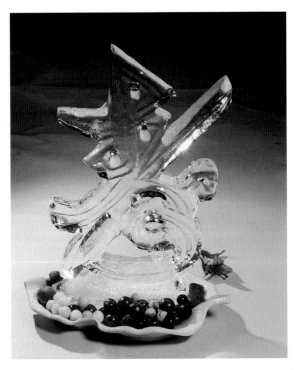

壽字象徵著長壽，用於壽宴最爲適宜，但
若盛以水果，正所謂的壽果，豈不精緻、
清爽可口又有意義。

❶先用電鋸將冰支分割成1/8。

❷在冰平面上畫上要的圖案字體。

❸將不用的部分切去。

❹小孔之筆劃用電鑽鑽孔。

❺最後用小平鑿刀和小半圓刀或三角
刀修之即可。

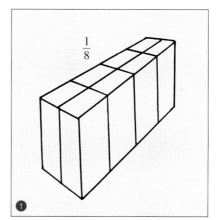

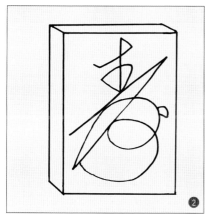

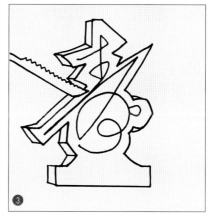

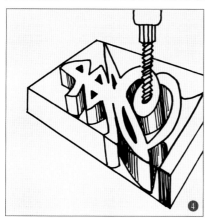

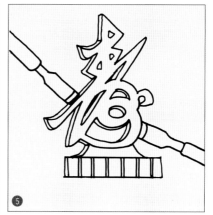

# 熱帶魚冰雕容器

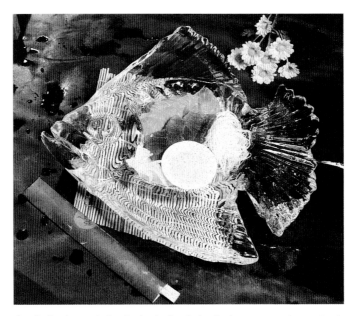

熱帶魚造形雕成的冰雕容器來盛魚，除了顯示出這
道佳餚的新鮮美味外，更加的口感十足。

❶先將整支冰支分割成1/12。
❷在冰塊平面上畫上所要之魚圖案。
❸把圖案以外的部分切去。
❹把魚鰓等部分修薄，使魚身凸出。
❺把魚身挖凹槽以裝魚肉，並用三角
　刀修魚鰓、嘴、眼睛和尾巴。

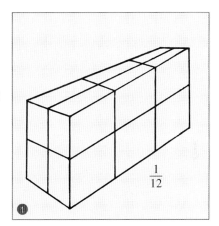

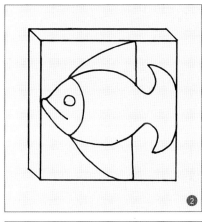

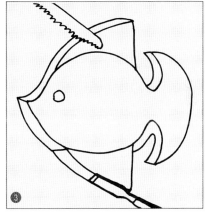

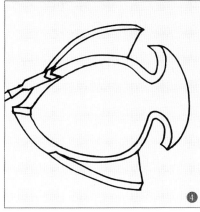

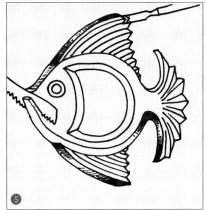

冰雕製作順序解剖圖　39

# 木桶冰雕容器

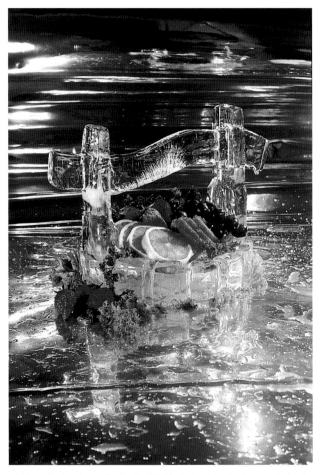

木桶的造形，爲台灣獨特文化的資產，用它來
盛食物上桌，別有一番懷舊與探討的心情。

❶先將冰支分割成1/16。

❷將冰平放畫俯視圖。

❸正面圖。

❹對角如圖切割。

❺把底部平盤修成圓形。

❻❼❽如圖將不要的部分切去。

❾❿用三角刀一條條地剉三角線條。

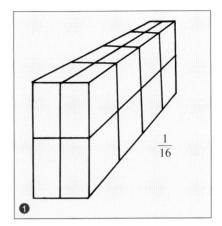

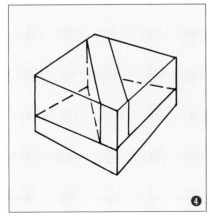

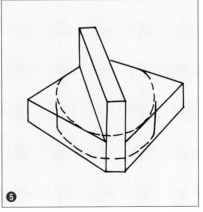

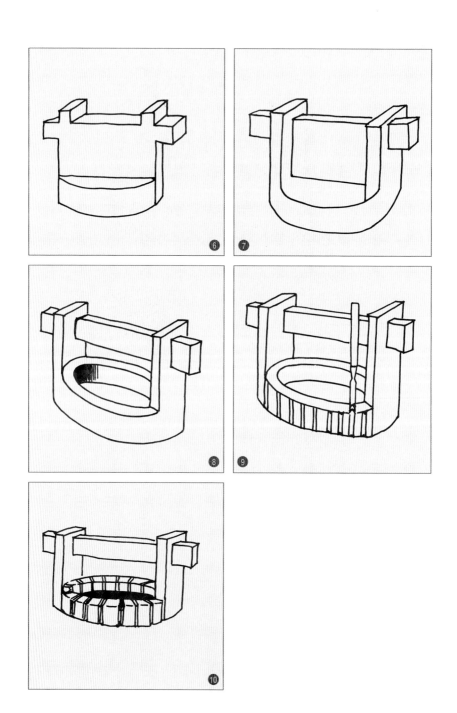

# 鯉魚冰雕容器

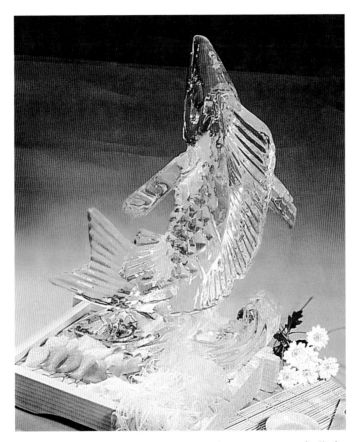

每個人都有鯉躍龍門化爲龍頭的一天，端上盛裝食物的它，給他們一份最熱誠的祝福吧！

❶將冰支分割成1/6。

❷在冰塊平面上畫上要的魚圖案。

❸如圖把不要的部分切去。

❹把魚鰓部分留出來，身體部分較圓肥。

❺用平刀及三角刀修線條及眼睛、嘴巴部位和海浪。

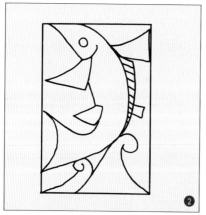

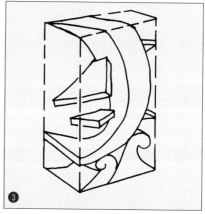

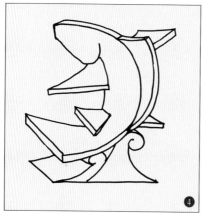

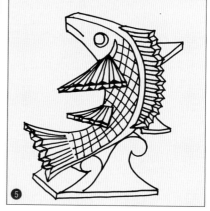

# 旗魚冰雕容器

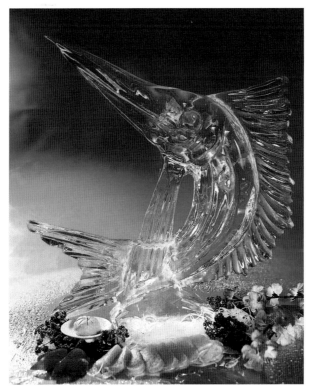

旗魚也是一道佳餚美食，用它的造形雕成的
冰雕來盛裝它，馬上可以感到實在與鮮嫩。

❶將冰支分割成1/6。

❷在冰塊平面上畫所要之圖。

❸如圖把線外不要的部分切去。

❹把魚鰓部位分割成兩半,中間用平刀修去。

❺用三角刀修線條及眼、尾等,並用電鋸鋸開嘴巴。

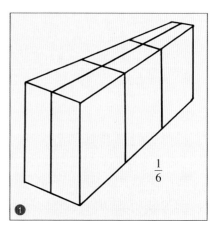

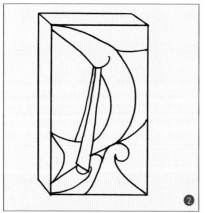

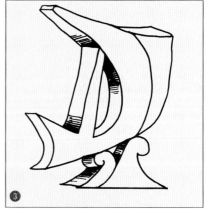

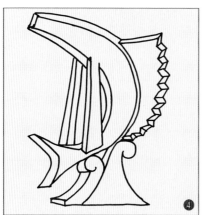

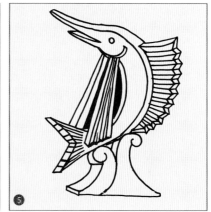

# 天鵝冰雕容器

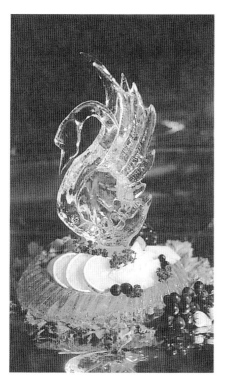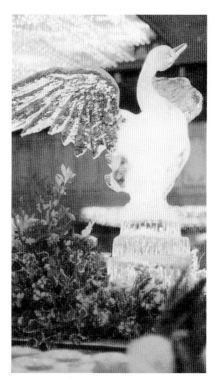

天鵝是純潔的代表，可愛的化身，它那優美的線條，婀娜多姿，
展翅的神韻，更加迷人，用它上桌，欣賞食用兩相宜。

❶將冰支分割成1/6。

❷在冰支平面上畫所要之鵝圖。

❸❹❺如圖切割。

❻鵝脖子切薄,翅中間用電鋸鋸兩
　刀,後用平刀把中間冰塊修去。

❼❽❾如圖所示用平刀修之。

❿用三角刀修線條。

另一鵝作法:

❶身體作法相同但不要翅膀,並在鵝
　背上用電鋸挖兩個孔。

❷❸❹❺作兩支翅膀裝上,再用電鋸
　鋸下之霜補之。

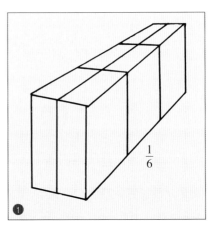

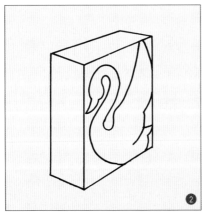

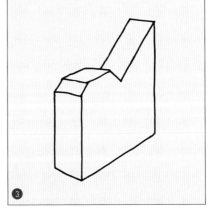

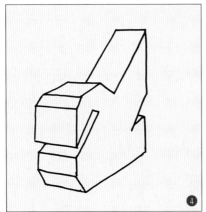

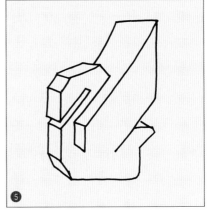

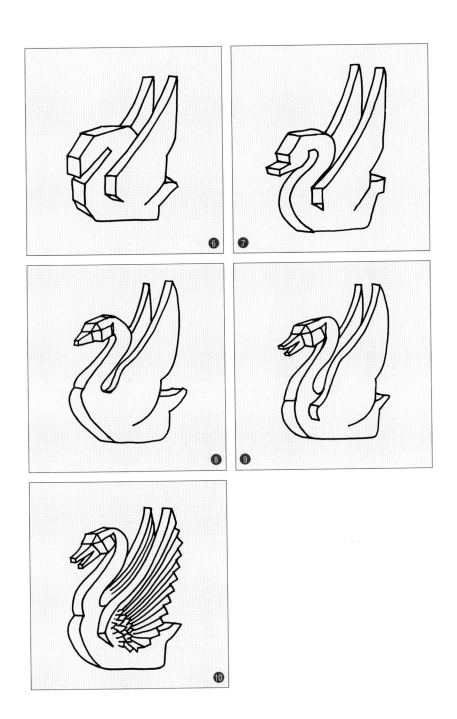

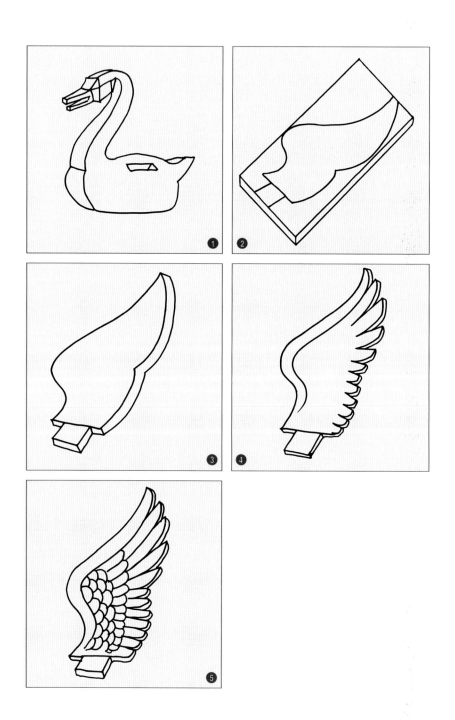

# 龍蝦冰雕容器

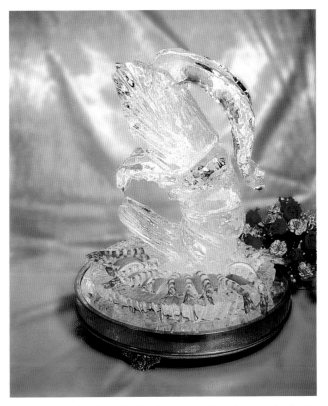

冰做的蝦盛裝上新鮮的蝦，兩相搭配，相得益彰，不禁令人食指大動。

❶將冰支分割成1/6。

❷在冰支的平面上用平刀畫上所要之
　圖。

❸把圖線以外的部分鋸掉。

❹把腳的部分割成兩半。

❺用平刀把身體部分修圓，用三角刀
　把節部修出，並把紋路修出。

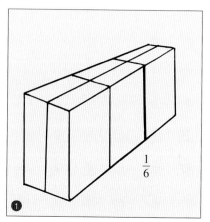

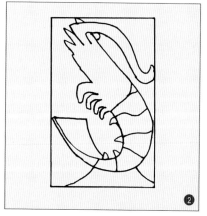

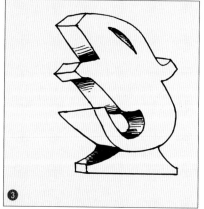

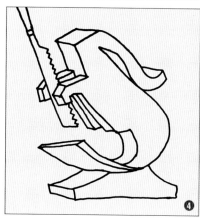

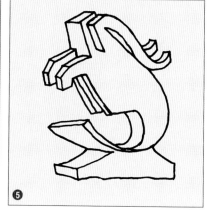

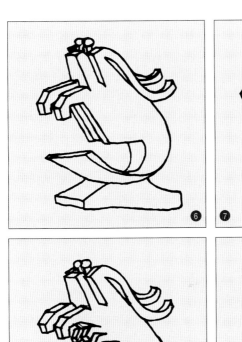
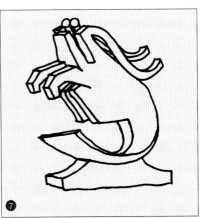
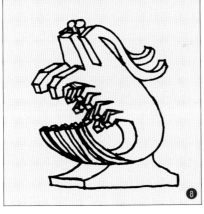
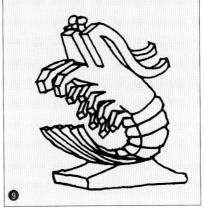

# 雙龍頭湯碗冰雕容器

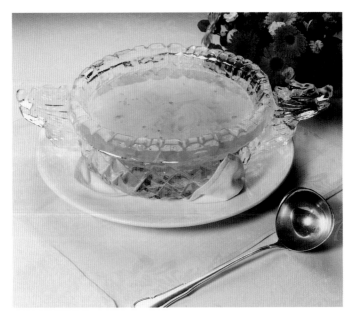

龍，帝王的象徵，雙龍頭的冰雕湯碗，盛以甜湯，
呈在主客及賓客的面前，正訴說著主人與客人的尊
貴身分。

❶將冰支分割成1/2。

❷❸❹如圖放平,把不要的部分切割
　掉。

❺修圓後,龍頭與盤銜接部位要凹
　入。

❻❼❽❾龍頭部分之製作,請參考60
　及61頁,有更詳細之解剖分析。

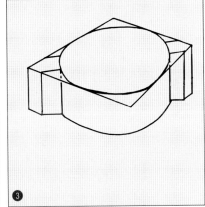

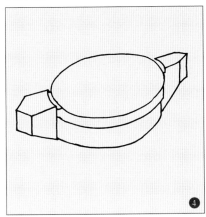

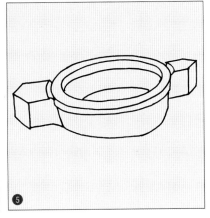

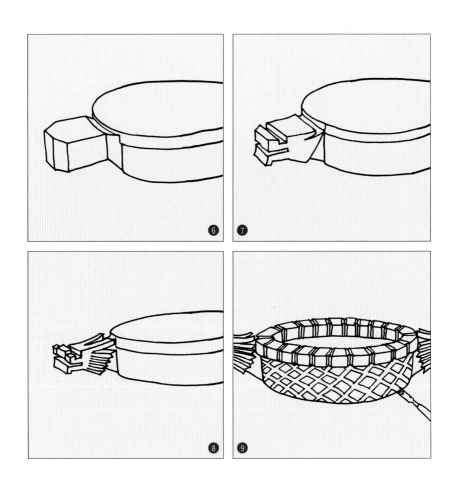

# 龍舟冰雕容器

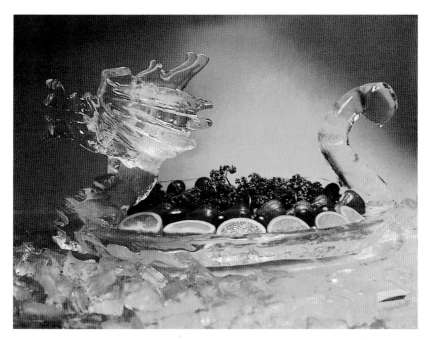

大型的龍舟型冰雕容器，在酒席的大桌上，盛以豐盛多樣的
水果，正可以新鮮可口延壽的姿態大展雄風。

❶將冰支分割成1/3。

❷將冰支平放。

❸❹❺❻如圖切割。

❼如圖，中間部分挖凹槽。

❽製作龍頭先由鼻子起，如圖❽切割。

❾再用電鋸一刀分開嘴及兩刀分開龍角。

❿把鼻子用平刀分大小，再把龍角分兩段。

⓫用三角刀把紋路修出即可。

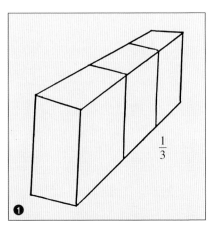

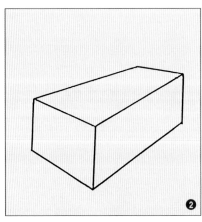

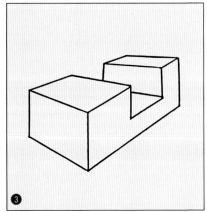

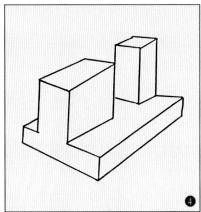

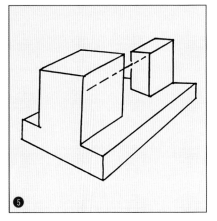

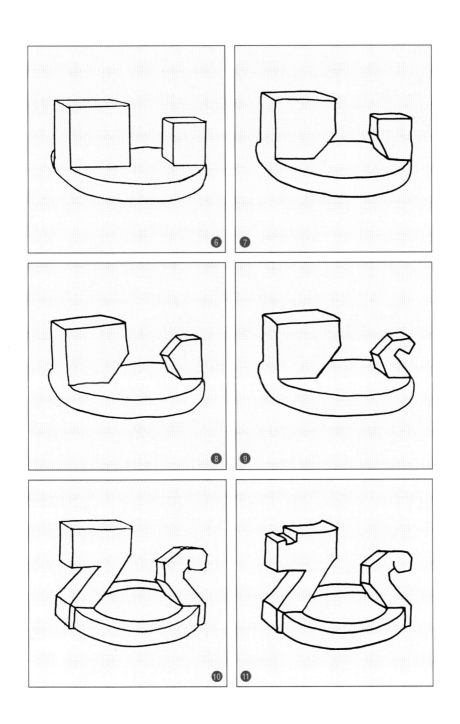

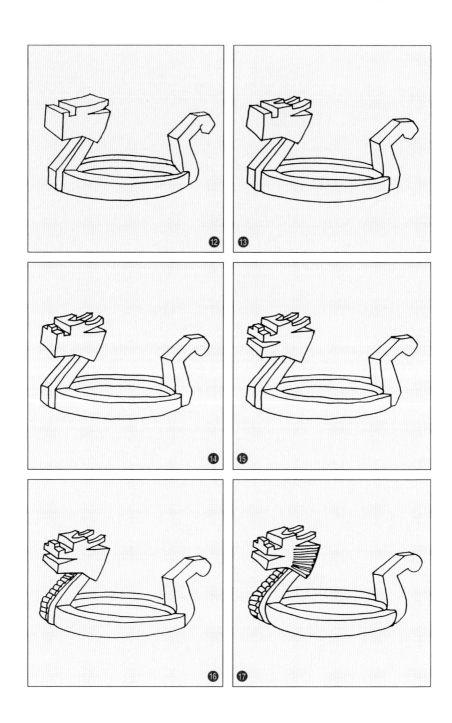

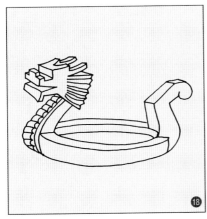

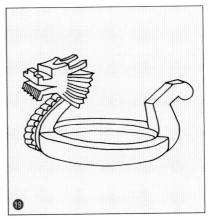

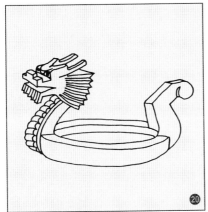

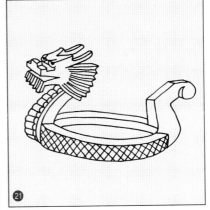

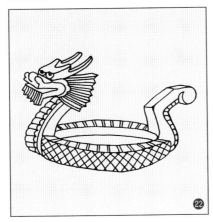

# 冰雕裝飾類

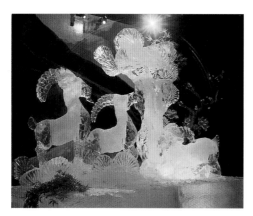

商業標幟用得最廣，不論在自助餐會、產品發表會、酒會等等，皆常用冰雕的晶瑩剔透和光彩奪目，來展現出主辦者的巧思與成功，主題明確，訴求極具力道，是為最常用到之冰雕。

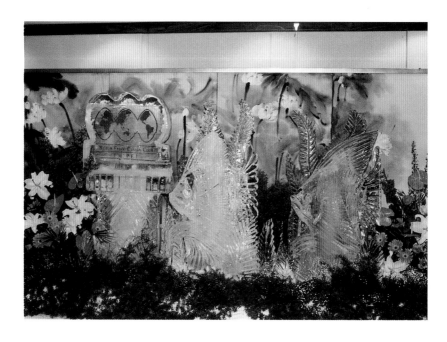

# 海錨與標幟冰雕

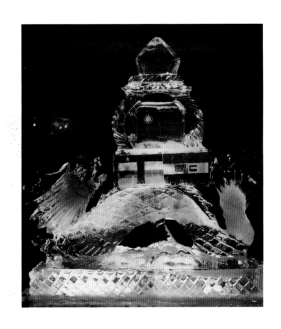

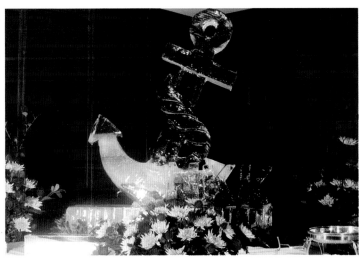

❶將一支冰分割成三份,半支冰作海
　錨,2/3冰作底座,1/3冰作英文
　字。
❷在冰的平面上用平刀畫上所要之
　圖。
❸將圖外不要的部位切去。
❹修凸出海錨,身體凹入,底座留
　大。
❺用三角刀修飾即可。

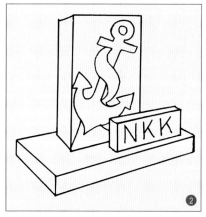

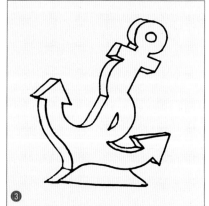

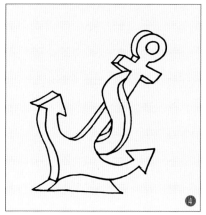

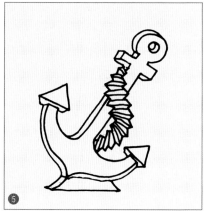

❶兩支冰，其中一支切成三份，1/3
之冰塊不用。

❷❸再將要組合的冰支先如圖疊起，
再畫以圖案。

❹畫好後分開製作，先作底座。

❺龍的作法是把圖以外的部位鋸掉。

❻凸出腳的部位，身體瘦入。

❼龍頭部位請參考60及61頁。

❽再作標幟部分，將冰支中間用電鋸
一刀分割或用手鋸兩刀分割皆可。

❾將製成之壓克力牌置入冷凍即可。

❿鑽石部位作法是先去除不要部分。

⓫再用三角刀及平刀修線條。

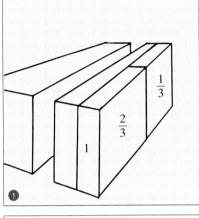

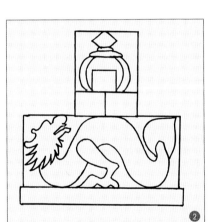

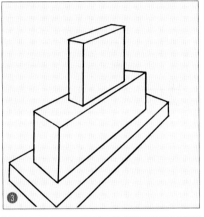

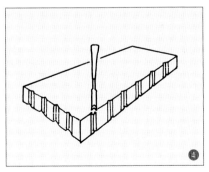

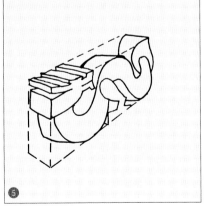

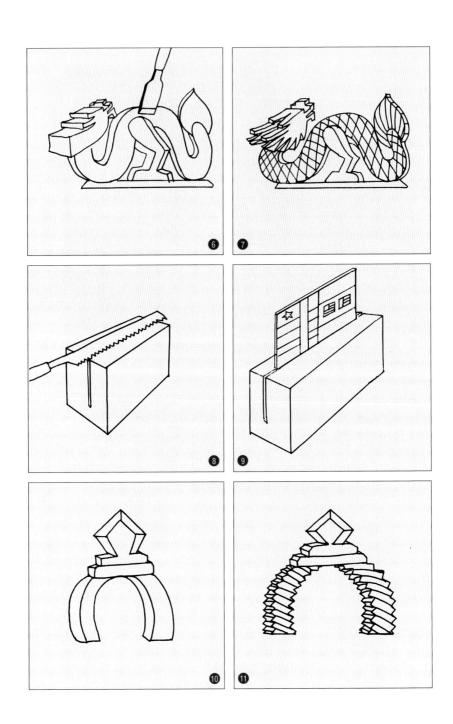

# 熱帶魚冰雕

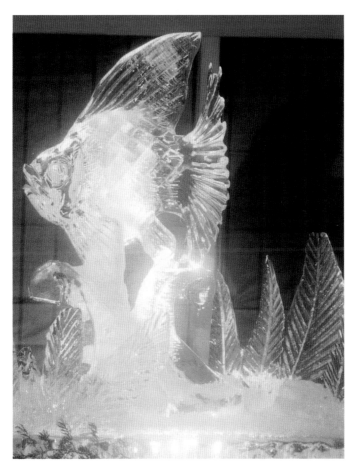

向心力的熱帶魚

❶一支冰。

❷把冰立起，在平面上畫上所需之
　圖。

❸如圖，把不用的部位切除。

❹如圖所示，兩邊鰓凸出，支撐點在
　海浪。

❺用三角刀修線條。

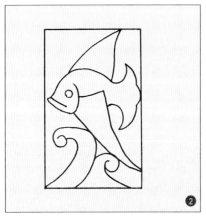

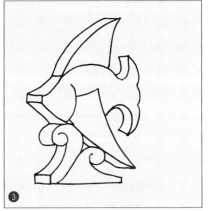

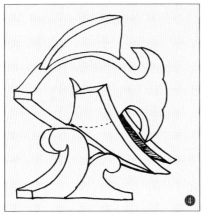

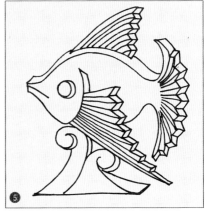

# 天馬和狗冰雕

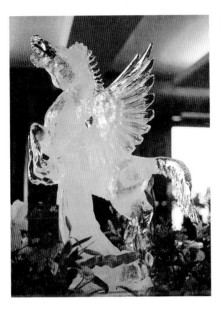

「天馬行空」——向目標前進飛行，是一明確而又有力的酒會主題陳列冰雕藝術。

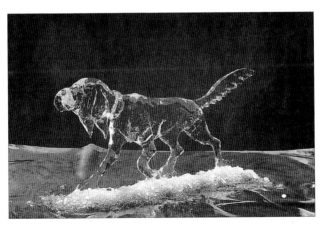

忠實的狗，牠不僅是人們的寵物，也是人們最忠實的朋友，您能不喜歡嗎？

❶立起一支冰。

❷畫上圖案在冰之平面上。

❸把線外部位切去。

❹把前後腳及翅用兩刀分割，中間部
　位用平刀鑿去。

❺用三角刀修線條。

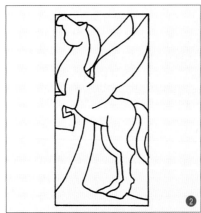

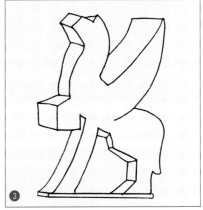

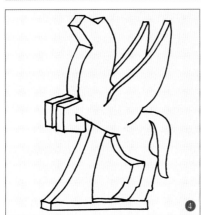

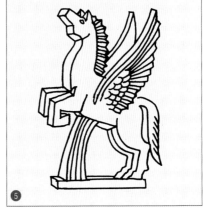

❶一支冰放倒。

❷在平面上畫上所要圖案。

❸把不要的部位切去。

❹把前後腳用電鋸兩刀分割，中間除
　去。

❺屁股挖孔，另撿狗背上剩餘之冰製
　成尾巴。

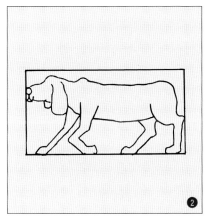

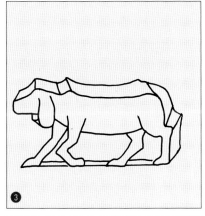

# 公雞母雞和竹子冰雕

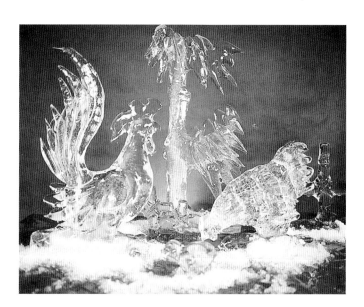

雞的家庭

❶把雞的圖樣畫於冰塊平面上。

❷把圖線外部分切去。

❸雞冠如圖手鋸削薄，尾巴上端小，
　中端大，而背端稍凹，讓兩邊翅膀
　凸出來。

❹用三角刀修出線條。

❺在冰平面上畫上所需竹之圖樣。

❻如圖線外切去，再分前後葉片。

❼在冰平面上畫上母雞圖樣。

❽如圖把線外部分切去。

❾雞冠修出。

❿用平刀修出腰細身，再用三角刀修
　出線條。

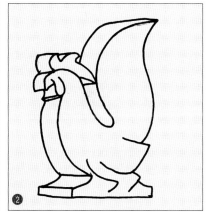

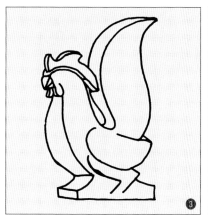
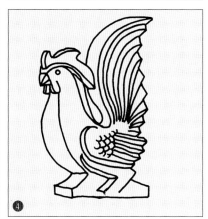

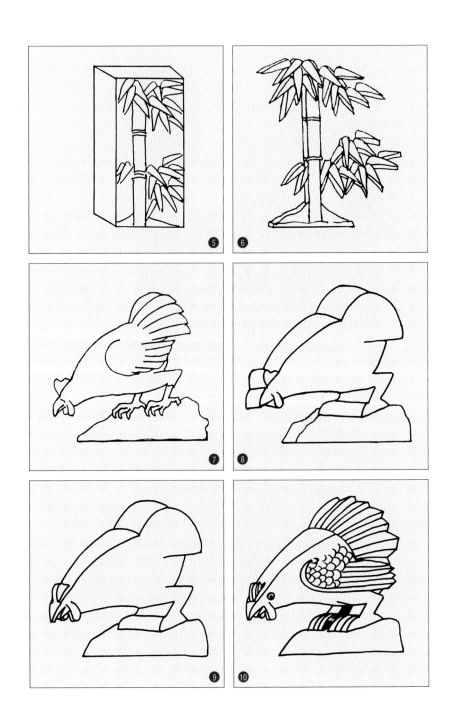

# 鶴、松鼠、松樹冰雕

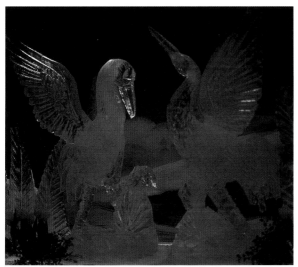

神鶴來儀、松鶴賀萬壽無疆，壽宴上的另一
個佳賓。

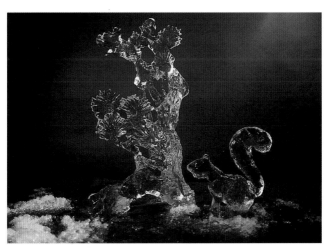

名列前矛的鼠，松鼠的敏捷，使牠榮躍上十二生
肖的寶座，用牠來祝賀金榜題名時再適宜不過。

❶兩支冰皆立起，一支冰要對半切，
　在欲切斷時用冰夾夾放倒。
❷在立冰平面上畫上所要之圖樣。
❸把圖外不要部分切去。
❹把嘴切成尖長，脖子用電鋸修細。
❺把身體修圓後挖孔，把尾巴形鋸
　出。
❻❼❽❾另兩半支冰如圖製成翅膀。

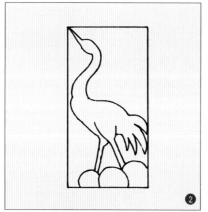

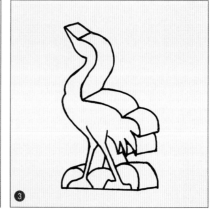

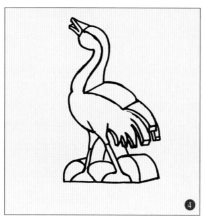

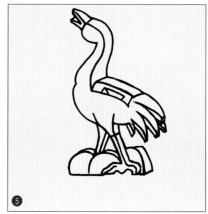

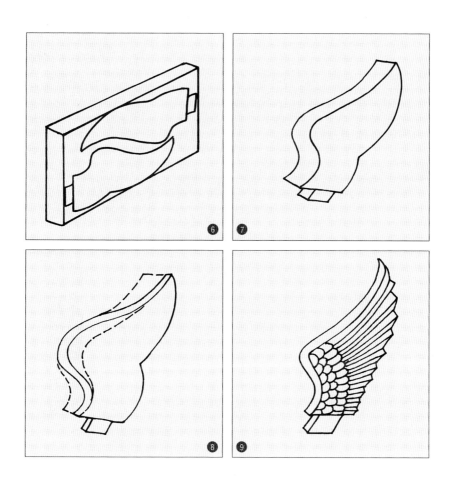

❶一支冰在平面上畫松。

❷半支冰在平面上畫松鼠。

❸松如圖所示，把不要部分切去。

❹把松葉分成兩邊凸出，樹幹在中間。

❺松鼠(A)同樣把不要部分切去，(B)如圖修出形狀來。

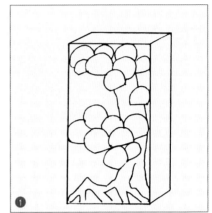

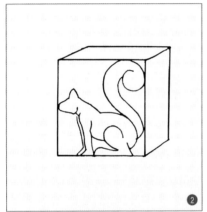

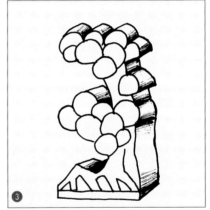

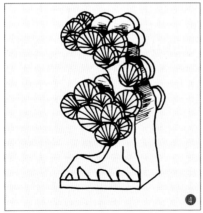

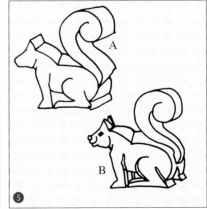

# 龍魚和鯉魚冰雕

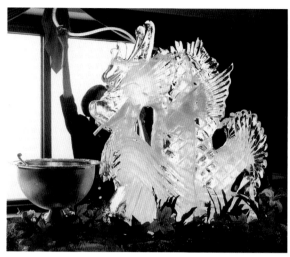

鯉躍龍門化爲
龍，龍涎益壽

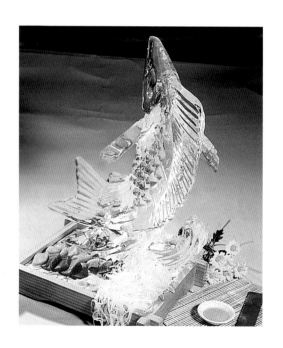

❶兩支冰立起併在一起，並畫上所要
　圖案。
❷兩支冰分開先雕龍魚頭，如圖把不
　要的部分切去。
❸請參詳圖把海浪分兩邊，中間去
　掉，龍鼻角等分切。
❹再作尾巴，同樣把不要的部分切去。
❺把尾部修薄，把背部鰭凸出，其他
　切去，把海浪切成兩刀，中間冰塊
　用平刀除去。

❻把兩支冰合併，身體用電鋸交叉劃
　深約一公分的魚鱗線條，尾巴用三
　角刀由尾往外修出刀線。
❼❽作如圖兩側之魚鰭。

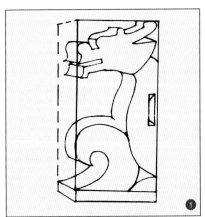

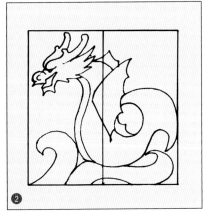

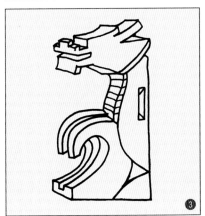

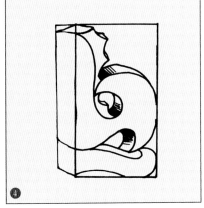

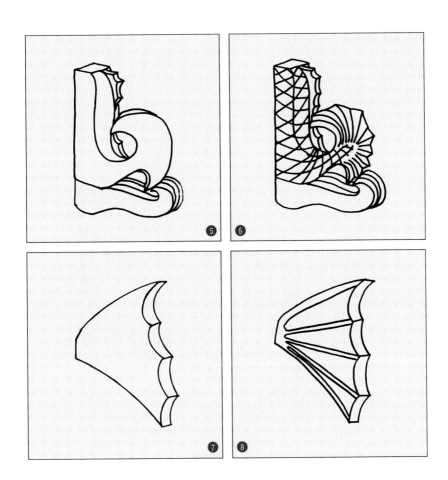

❶立起一塊冰支。

❷在平面上畫上所要之圖案。

❸將圖外不要的部分切去。

❹魚鰓部分如圖凸出，魚身體及頭部
　削薄，海浪分兩邊。

❺在身體上用電鋸鋸出魚鱗線條。

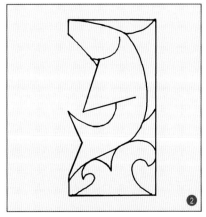

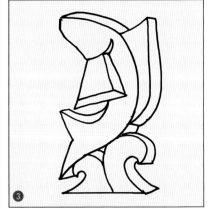

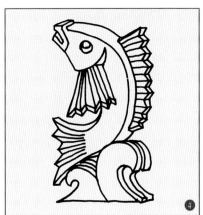

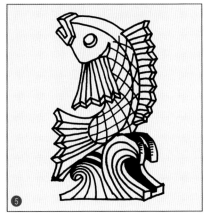

# 鷹和底座冰雕

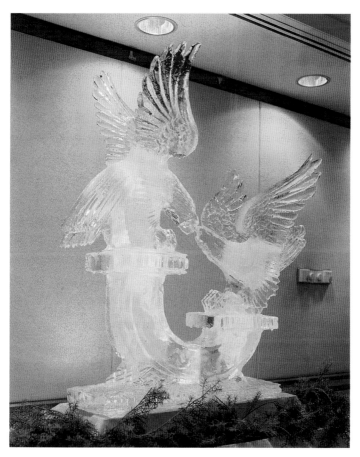

熱戀中的鷹

❶ 一支冰放倒畫上底座圖樣。

❷ 一支冰放倒切2/3為鷹身體，另1/3
　 再切成兩半為翅。

❸ 翅膀把圖外不要部分切去。

❹ 鷹身把圖外不要部分切去。

❺ 修嘴成形，脖子修細。

❻ 兩腳中分，背部留孔，可插翅膀。

❼ 底座圖外部分切去。

❽ 上邊平台部分及底座部分凸出，中
　 間半圓部分削薄。

❾ 如圖❿在已切修好形狀的平面上用
　 三角刀或平鑽孔機挖上圖案。

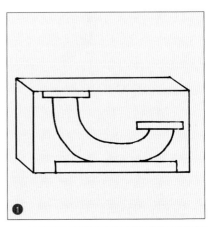

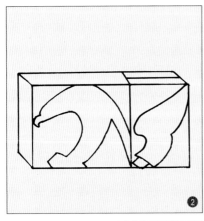

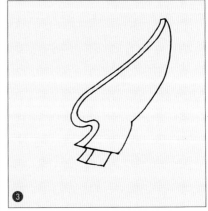

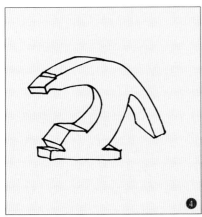

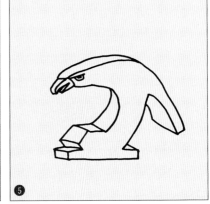

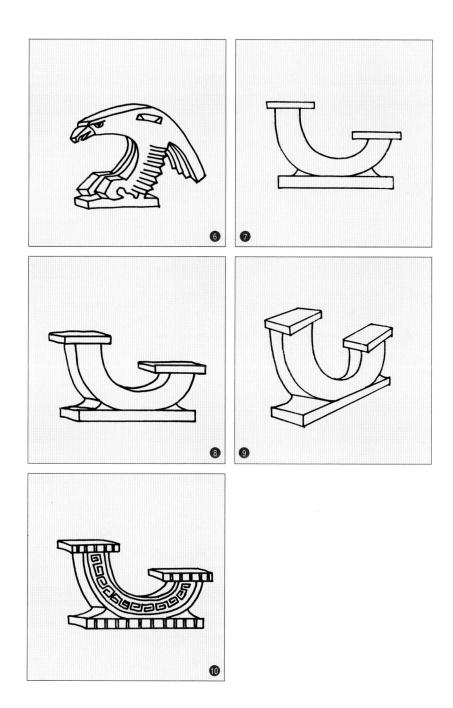

# 金魚和倒鯉魚冰雕

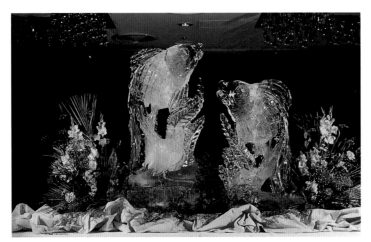

金玉滿堂

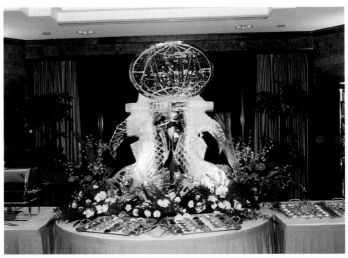

鯉魚擺尾鼎商標

❶立起一支冰，在冰的平面上畫上所
　需圖樣。
❷將圖外不要部分切去。
❸將水草中分兩邊，金魚尾中間挖
　空，鰓分兩邊，魚肚凸出，魚頭及
　腰部削薄，尾部凸出。
❹用三角刀修出每個部分之紋路來。

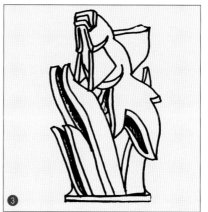

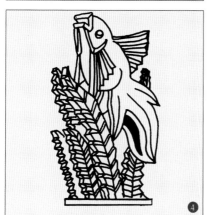

❶在冰支平面上畫上所要圖案。

❷將圖外不要部分切去。

❸如圖將尾削薄，鰓分兩邊，背鰭居中一個，頭部削稍尖。

❹用三角刀修鰓、鰭之線條。

❺用電鋸或三角刀修出交叉線之魚鱗。

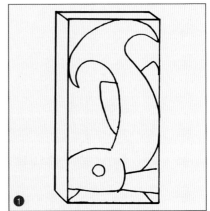

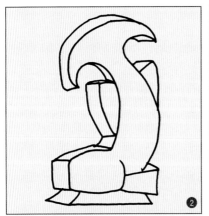

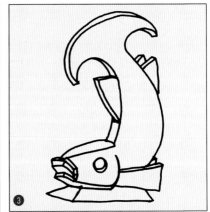

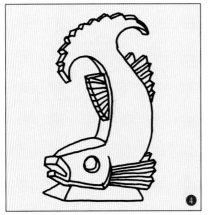

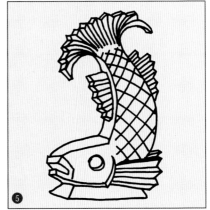

# 羊冰雕

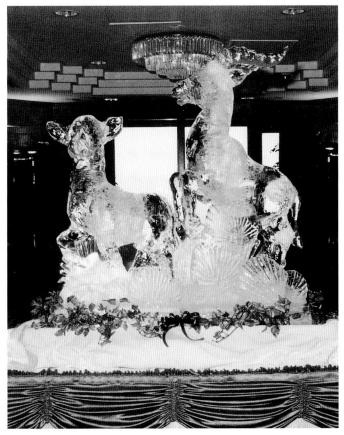

羊是異常柔順的動物，「羊」通「祥」——吉祥
也，故其代表著許許多多的光明與和順。

❶立起冰，在平面上畫上羊的圖樣。

❷把線外部分切去。

❸把羊角用電鋸鋸兩刀，中間冰去掉。

❹把腳用電鋸鋸兩刀，中間冰去掉。

❺用平刀把羊腳修凸出，並修圓，把身邊也稍修圓，角也略修圓，再用三角刀修出羊角的紋路及修飾頭部。

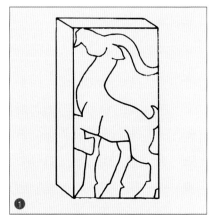

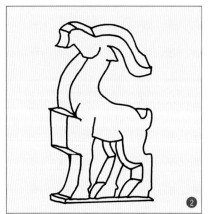

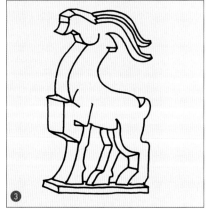

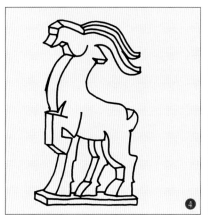

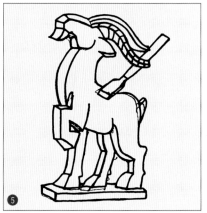

# 兔和麒麟冰雕

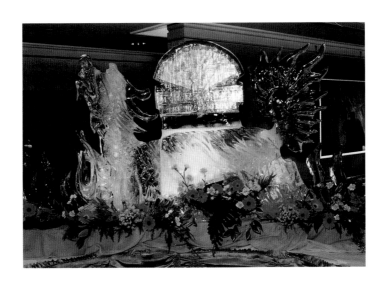

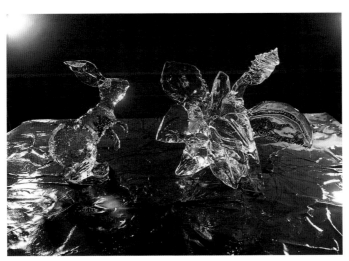

麒麟獻瑞和玉兔迎春

❶將兔圖樣用平刀畫於冰面上。

❷如圖把線外部分切去。

❸把耳、前腳、後腿兩刀分開,去中間之冰,再用平刀把每一部分修圓即可。

❹花瓣的作法,中間凸出之花蕊是撿一塊鋸下來的冰接上去的。

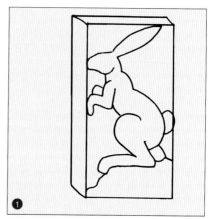

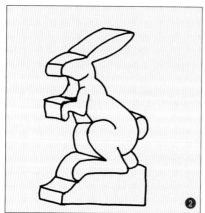

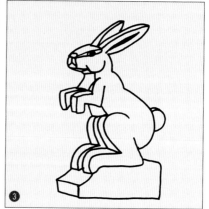

❶麒麟的作法，如圖先組合冰畫於
　平面上。

❷❸❹將三支冰分開，各別製作。

❺如圖將線外部分切割除去。

❻如圖用電鋸分切頭角、火及腳，
　但要留底部支點。

❼身體仍然切去線外部分。

❽如圖分開腳與火。

❾❿尾巴的製作。

⓫⓬商標的製作，中溝置入透明壓
　克力商標。

⓭屁股挖孔。

⓮⓯先將商標組合好，再裝上尾巴
　，後再用平刀或三角刀做最後修
　飾即可。

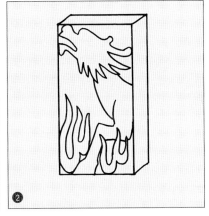

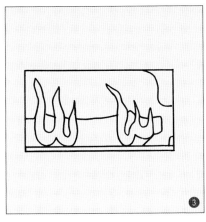

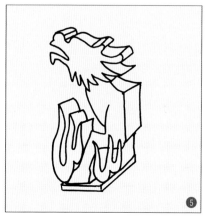

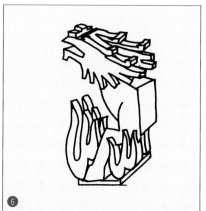

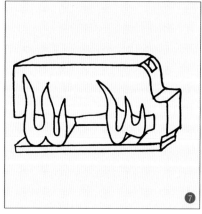

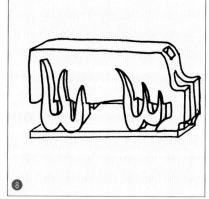

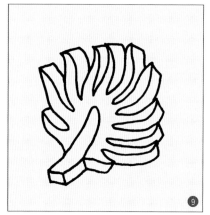

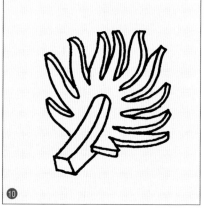

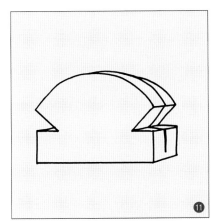

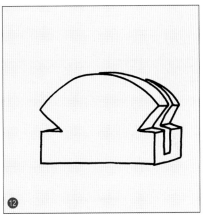

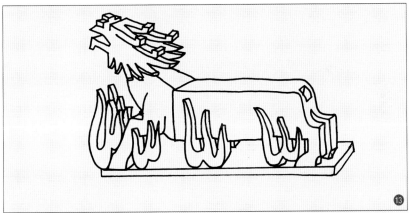

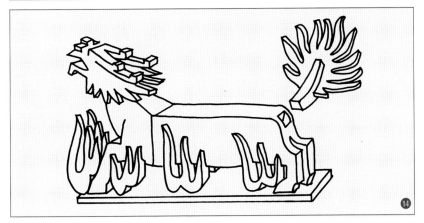

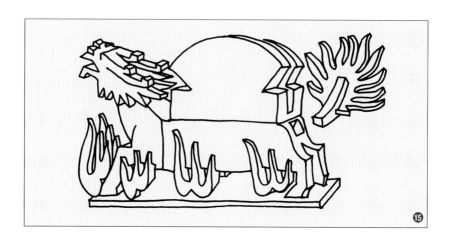

# 大型組合冰雕裝飾類

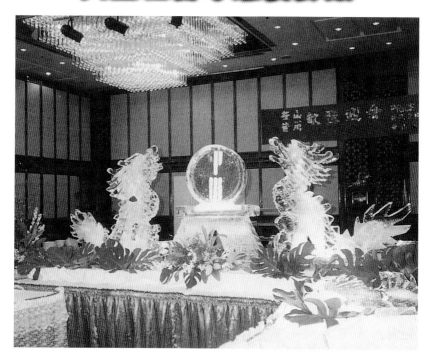

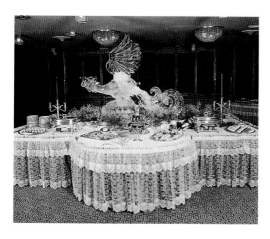

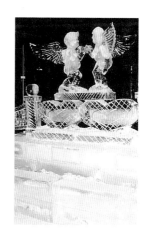

# 同心囍鵲冰雕

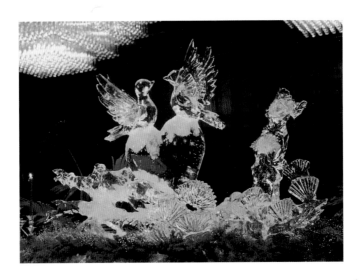

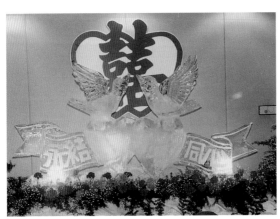

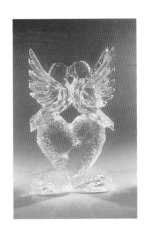

「報囍」——永結同心的喜鵲

❶將預雕之圖樣規劃於冰上，如圖。

❷另半支冰分成兩半作兩支小鳥。

❸將拼起畫好之冰塊分開來雕，同樣
　先去掉圖外部分。

❹將松葉部分分割兩半，樹幹凹入。

❺用三角刀修松枝，用平刀修樹幹。

❻同樣把線外部分切去。

❼把松枝分兩邊並凸出於樹幹，把心
　凹入樹枝上，心上端較寬大些，以
　便挖孔裝鳥。

❽A、B作法相同於上。

❾鳥的作法相同切去線外部分。

❿把翅分切兩邊，中挖空至背部，頭
　頸部切小。

⓫用手鋸鋸開嘴，用三角刀修出翅之
　紋路。

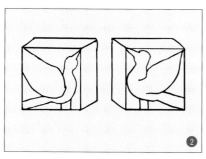

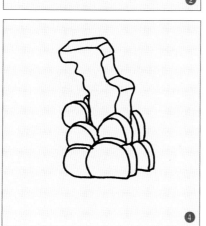

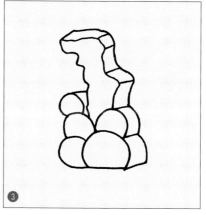

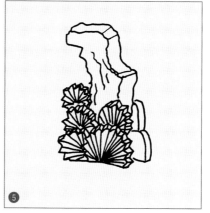

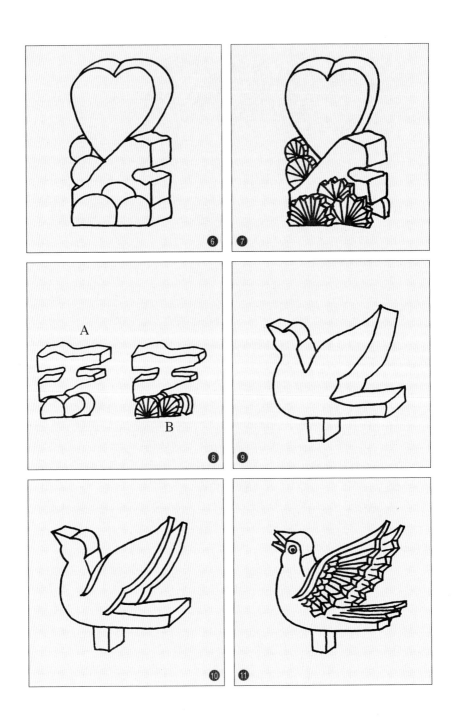

❶❷將所要之圖樣畫於冰上。
❸將線外部分切去，心凸出，彩帶凹
　入，心上挖孔以備插鳥。
❹把做好的鳥插入心的孔中，用霜補
　好，用平鑿刀把壓克力線內修平。
❺用平鑽機寫出中文字體即成。

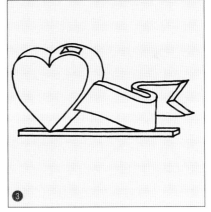

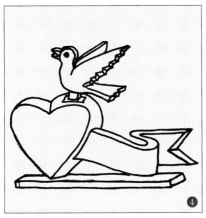

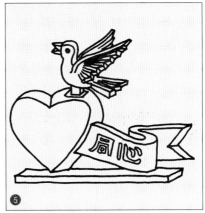

❶在冰的平面上將所要圖樣畫上。
❷把圖樣線外部分切去，鳥及心的作
　法同前。
❸底座分凹凸。
❹如圖，心的部分用電鋸挖孔。
❺用三角刀及平刀修各部位。

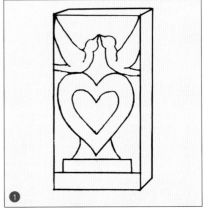

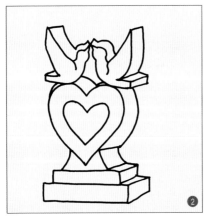

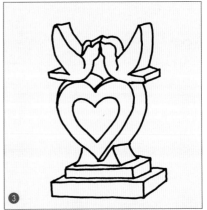

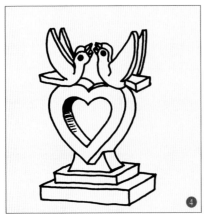

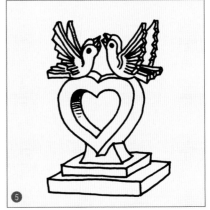

# 鷹組和地球冰雕

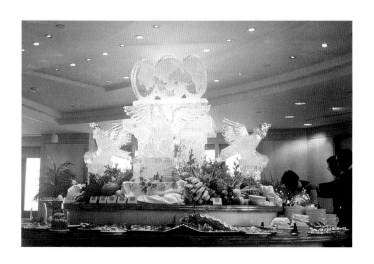

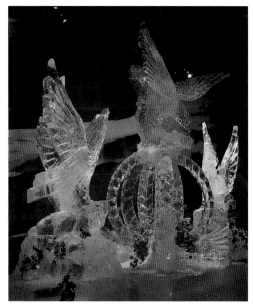

鷹的禮讚

❶冰塊組合起來的圖形。
❷❸底座做四個。
❹底座做四支。
❺老鷹如圖做出,翅膀用插的。
❻用一支冰切成兩半放倒,將❹之四
　支放上,再鋸一支冰成兩半放於四
　支柱子上面。
❼用一支冰把中間不透明部分挖去,
　置入商標壓克力。
❽❾在冰表面畫形,再把線外不要部
　分鋸去,再將中間挖一條縫,置入
　壓克力。
❿此為組合起來之圖形,將另四支矮
　柱子放於四邊之中央。
⓫把做好的四隻鷹放於矮柱子上,即
　完成。

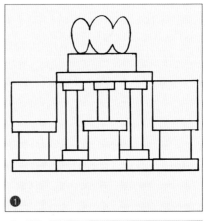

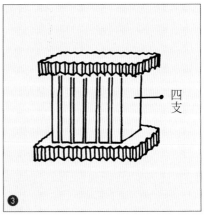

四支

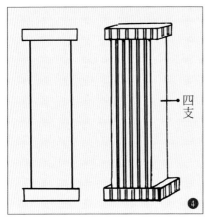

四支

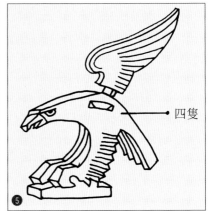

四隻

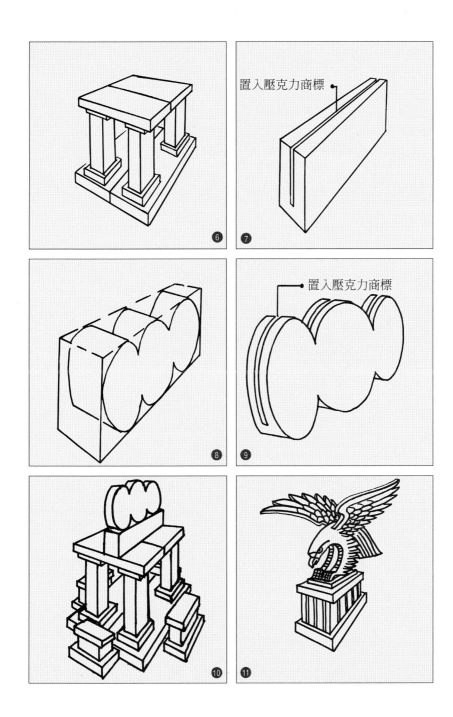

置入壓克力商標

置入壓克力商標

⑥ ⑦ ⑧ ⑨ ⑩ ⑪

❶如圖用兩支冰切成四片。

❷在冰平面上畫出圖形。

❸去掉線外部分之冰。

❹把下方像翅之圖樣對分成兩半。

❺用三角刀斜修線條。

❻切一支冰切成兩片平放於地，合併
　為四方形。

❼❽將做好之❺四片成十字形放於底
　座上。

❾將做好的鷹放於球形最上端。

❿再做兩支矮底座及兩隻鷹各放兩邊
　即成。

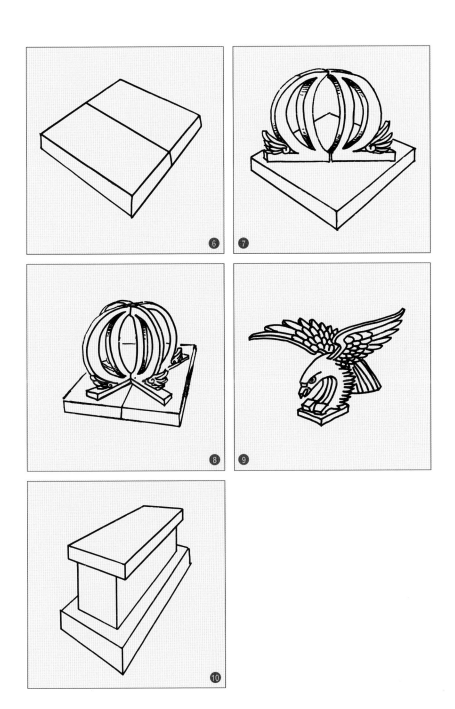

# 牛、牛車和帆冰雕

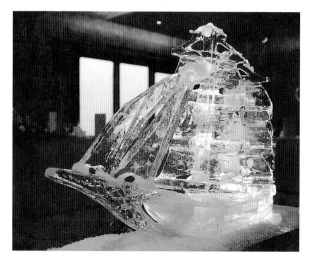

一帆風順

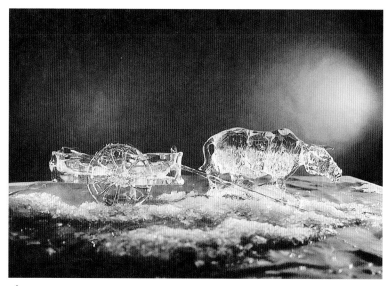

牛

❶倒一冰支在平面上畫上圖樣。

❷把線外部分切去。

❸把四腳及牛角、耳朵如圖分切好。

❹先切2/3冰為車盤底座，再用一支冰切成兩半，一半為車平台，另一半再切成兩半做欄杆。

❺用2/4支冰做兩個輪子，立起靠在車軸間即可。

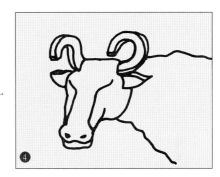

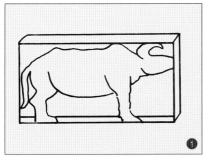

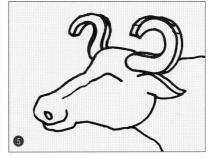

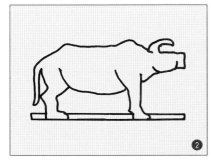

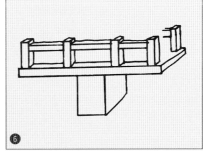

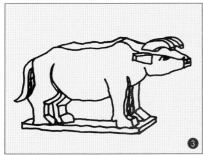

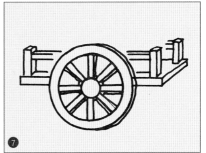

❶❷如圖分割。

❸❹❺如圖組合，但先不要組合，一
　　個個完成後再組合。

❻先做底座及船身，如圖。

❼裝上船前身、帆、桿。

❽如圖做帆。

❾如圖做後帆葉。

❿帆葉組合起來。

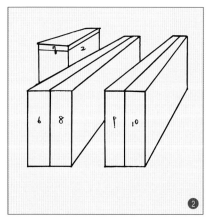

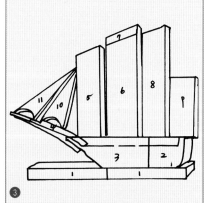

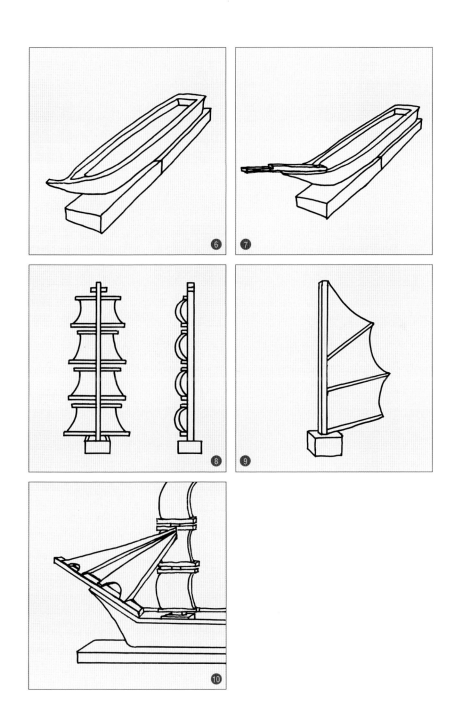

# 巨龍冰雕

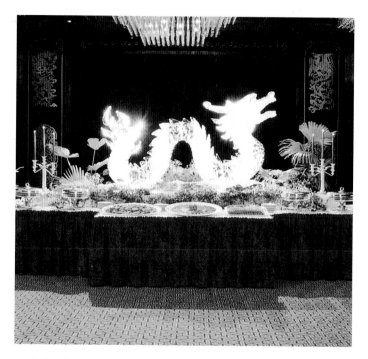

「神龍昂首」─有中國人的地方就有龍,我們都是
龍的傳人,一條巨龍正訴說著五千年來的中國歷
史。

❶立四支冰合併在平面上畫出圖樣。

❷❸❹❺先做龍頭。

❻❼❽做第二節龍身。

❾❿⓫⓬做第三節龍身。

⓭⓮⓯⓰⓱做第四節龍尾後組合，用
　霜黏補接起即可。

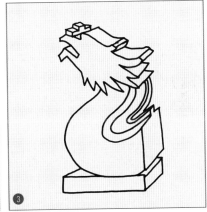

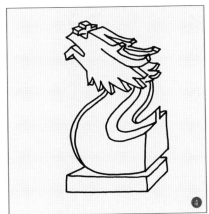

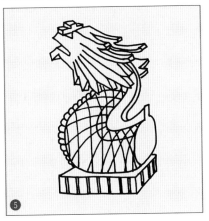

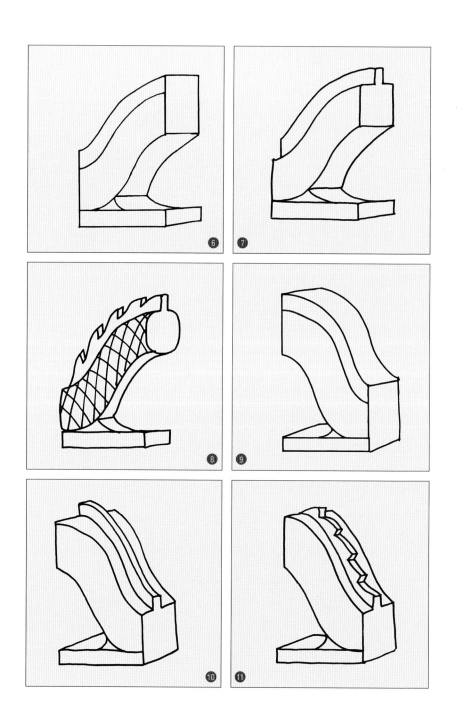

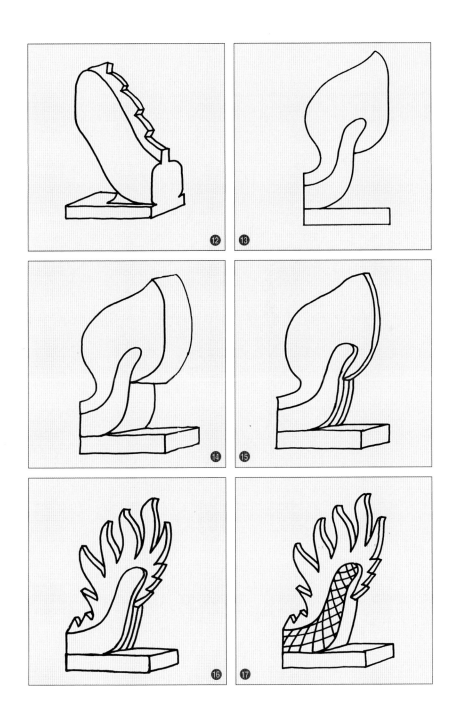

# 飛龍冰雕

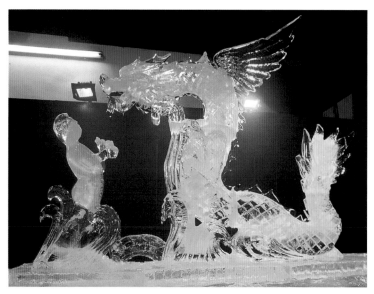

驚奇的飛龍

❶如圖之比例分割冰塊,先一塊塊冰放
　倒在地上組合起來後再畫上圖樣。
❷❸各自分開來做。
❹❺1/2冰做腳左右各一,皆留組合
　柱。
❻❼如圖做龍身。
❽再做龍尾身。
❾❿再將龍尾做好。
⓫⓬做龍頭。
⓭⓮做翅膀。
⓯⓰由冷凍庫搬出一一組合起來後,
　若沒問題再搬回冷凍庫存放。
⓱⓲⓳⓴㉑如圖之順序做出人形置於
　龍前。

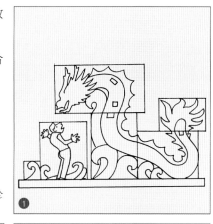

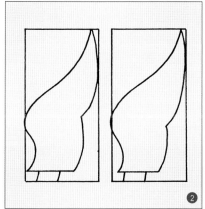

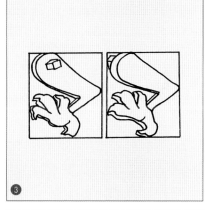

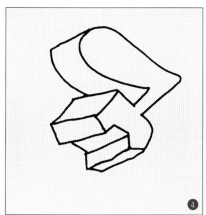

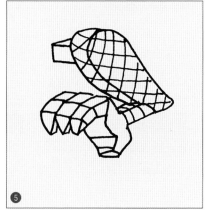

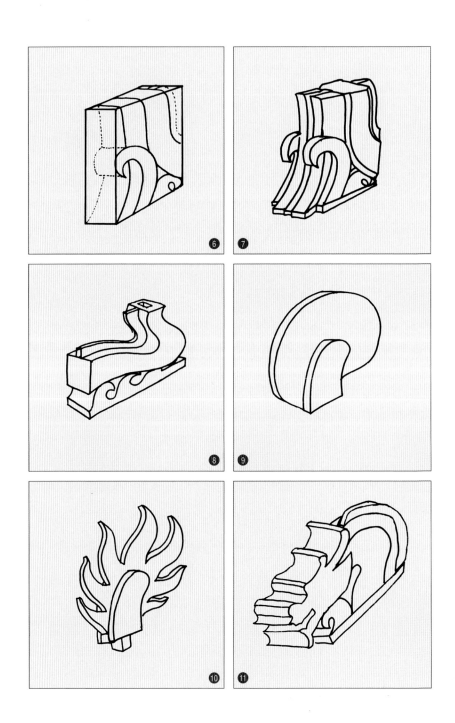

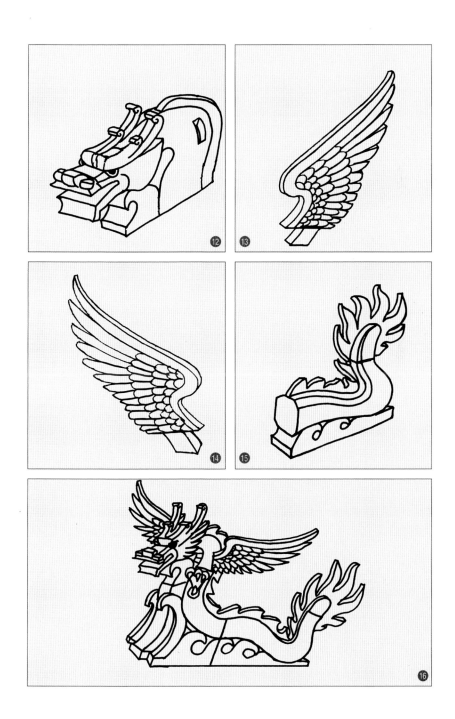

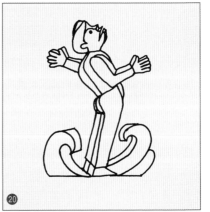
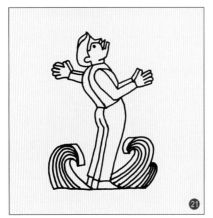

# 巨鳳冰雕

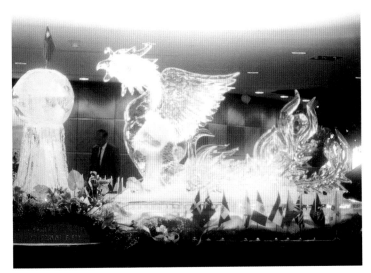

鳳舞如意

❶如圖準備冰柱，並分割切開備用。
❷❸❹❺將冰將塊分開將，各自在冰
平面上畫上所需圖樣。
❻線外部分切去。
❼脖子部分修小以裝鳳頭，尾巴挖孔
以備裝鳳尾。
❽翅膀。
❾❿鳳尾。
⓫鳳尾前段。
⓬～⓰鳳頭的製作過程：

最後全部完成時的組合順序是先將兩
支翅膀插入身體背上，再將❾❿裝於
尾部，再將⓫左右兩邊各插入一支，
最後把鳳頭平放在鳳身❼頸部上即
可，惟組合時修修合合在所難免，必
須小心，不能強硬組合。

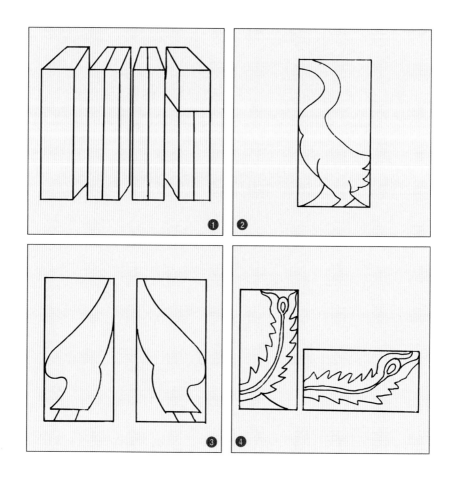

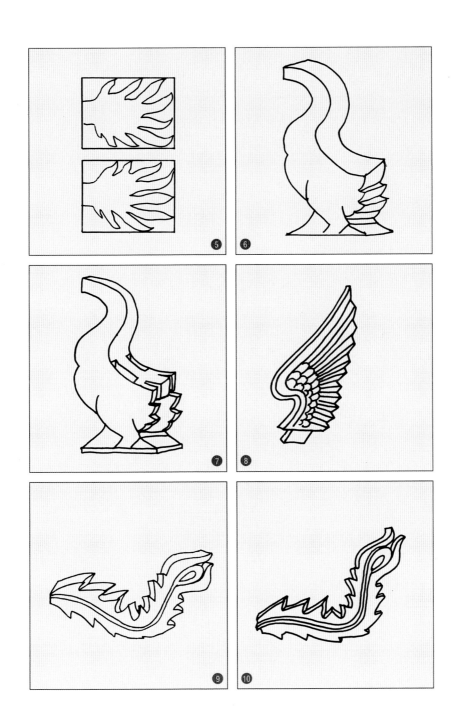

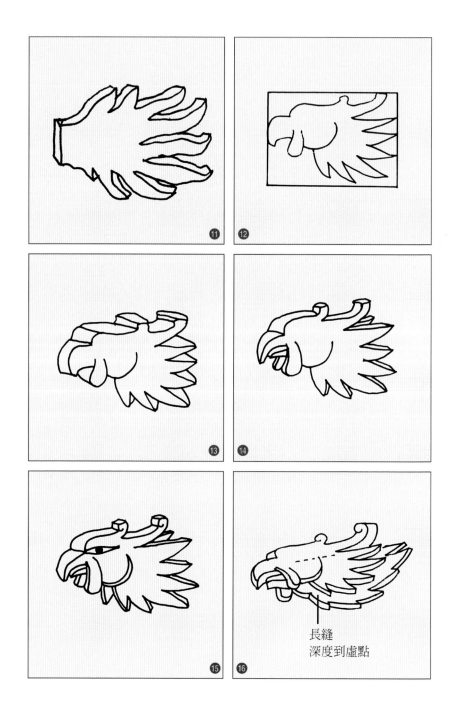

長縫
深度到虛點

# 鵠和造形冰雕

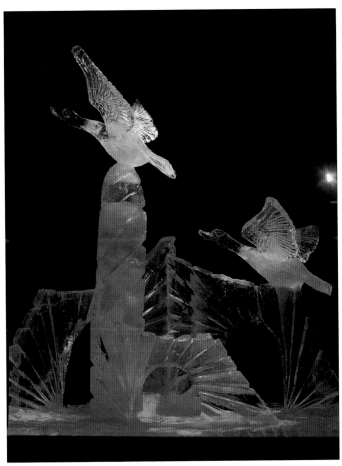

鴻鵠之志

❶如圖將所有要用之材料備妥。

❷❸❹❺❻如圖把分割好之冰支各自
　　分開並畫上所需圖樣，再切去線外
　　部分，線條可用電鋸鋸線或用三角
　　刀剉出來。

❼❽❾❿⓫鴒的製作順序及完成組合
　　分解。

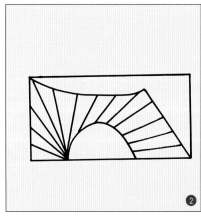

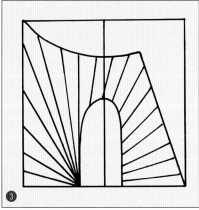

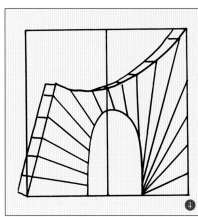

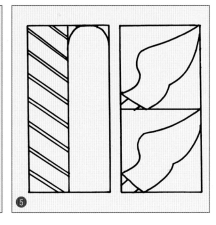

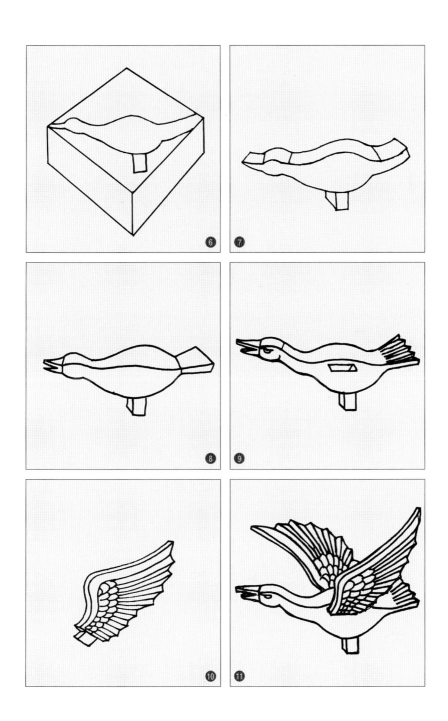

# 馬和戰車冰雕

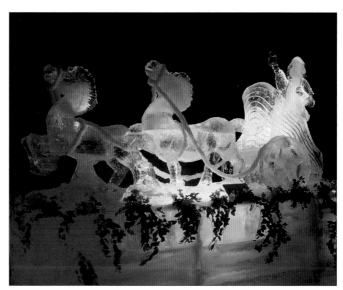

戰車和武士

❶兩支冰放倒，上下重疊。

❷在冰平面上畫圖樣。

❸把線外部分切去後，同其他四腳動
物一樣兩刀分割成雙腳，再用平刀
把腳及身體、頭部修之。

❹一支冰切兩半，另一半再切1/2，
做兩個輪子，另一半做車之平台。

❺一支冰切1/3為車台之底墊，2/3為
車之前罩身，如圖❸❹❺。

❻再用一支冰切成兩半做為車身罩，
最後如圖❼組合❽戰士的平面圖。

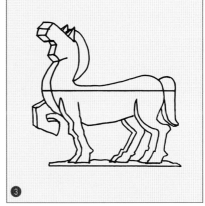

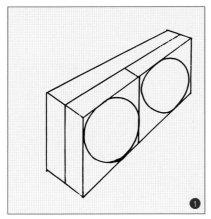

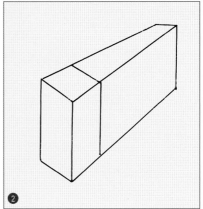

# 虎冰雕

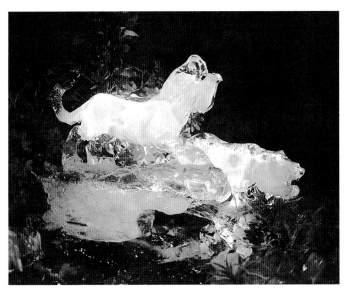

威猛的虎將軍

❶將虎圖樣畫於冰上。
❷將線外部分切去。
❸將前後腳中間皆用電鋸切兩刀，分
　開左右腳。
❹頭部的修飾及肚凸出，後身微縮。
❺裝上尾巴。

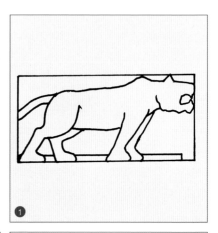

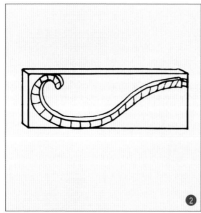

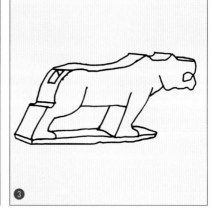

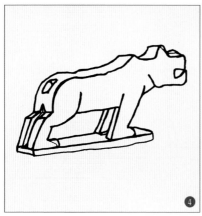

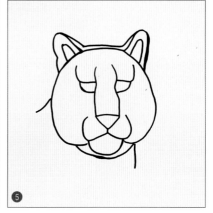

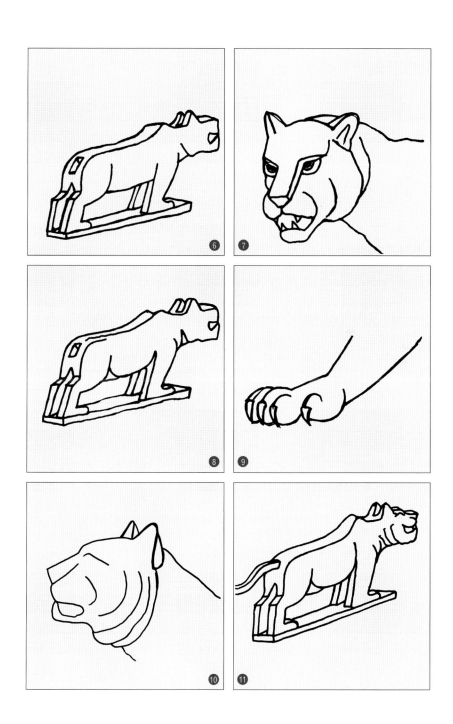

# 福祿壽冰雕

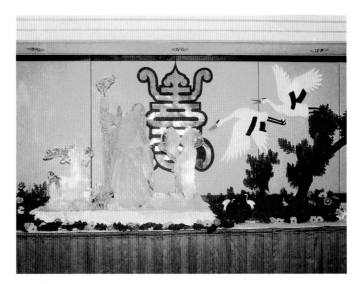

福・祿・壽

❶將壽翁畫於冰上，拐杖上一節撿右
　肩剩冰來做。
❷鹿畫於2/3的冰上面。
❸童子畫於2/3的冰上面。
❹壽翁的三面圖。
❺鹿的作法，將線外部分切去。
❻角與腳中分兩刀，除去中間之冰，
　初形即成，再用平刀將各部位修
　圓，並修出眼及鼻即可。
❼童子作法，同樣將線外部分切去。
❽修出松的層次與腳中分，手中分，
　壽桃修薄以減重量，臉部修之。
❾❿拐杖頭的作法。

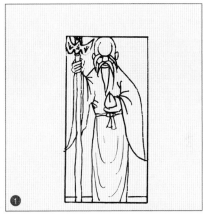

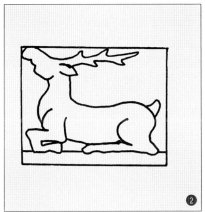

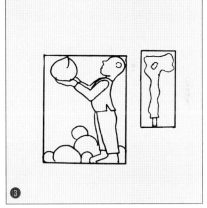

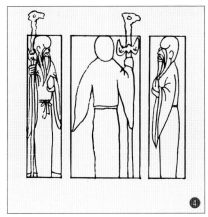

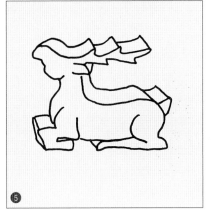

大型組合冰雕裝飾類　135

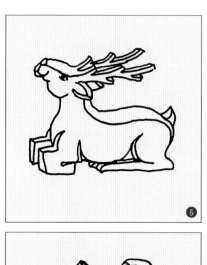

⑥

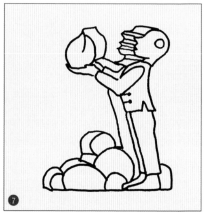

⑦

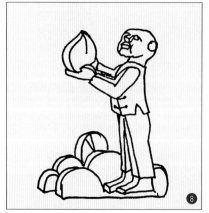

⑧

⑨

⑩

# 自由女神冰雕

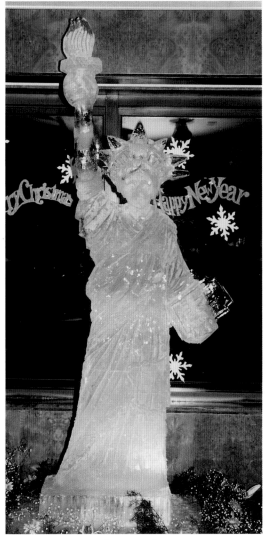

自由女神

❶自由女神正面圖，此
座冰雕是由八塊冰平
倒在地上，一塊塊往
上疊起，但最高處二
塊，較難用人力疊上
去，可先略切去不要
部分再疊上去。
❷自由女神左面圖。
❸自由女神右面圖。

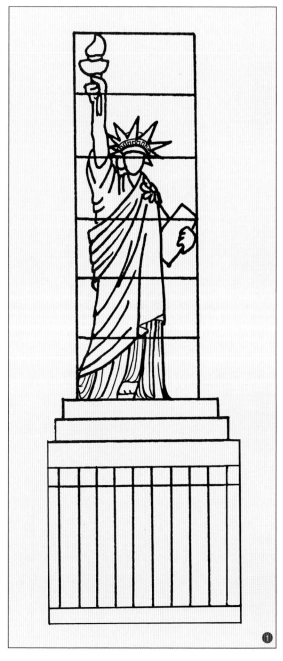

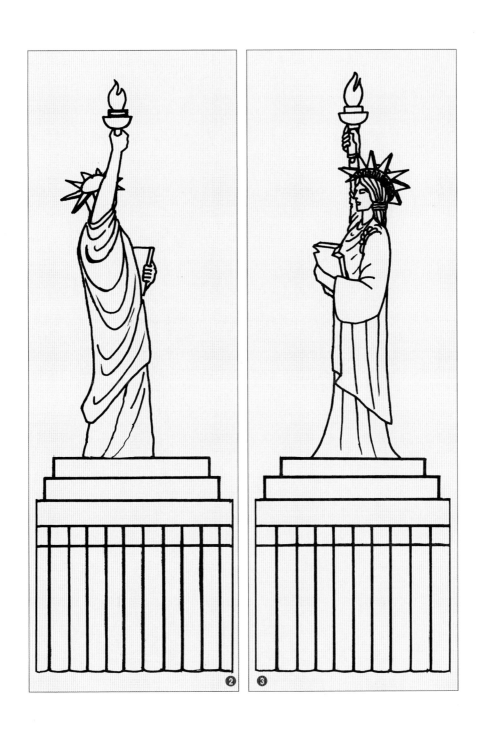

# 熱帶魚的彩色冰雕研究

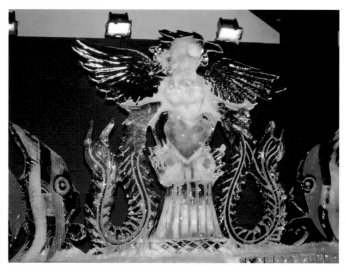

熱帶魚上色的研究

❶如圖中分一塊冰。

❷將另一半冰放倒。

❸❹在冰平面上畫上要上色彩部分的圖樣，並用電鋸鋸出深線，用平刀挖出凹槽。

❺補上顏色的霜後，兩片冰相合放倒並灌水冷凍。

❻將已冷凍完全縫合之冰取出。

❼如圖畫上魚的外形線條。

❽切去線外部分。

❾中分海浪，並挖好插鰓的孔。

❿鰓的作法，左右各一。

⓫如圖，用三角刀修出嘴形、眼睛及尾部等的線條即可。

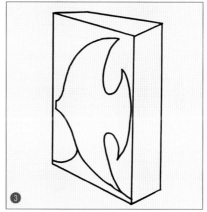

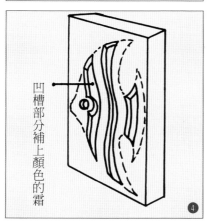

凹槽部分補上顏色的霜

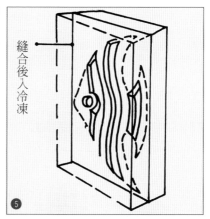

縫合後入冷凍

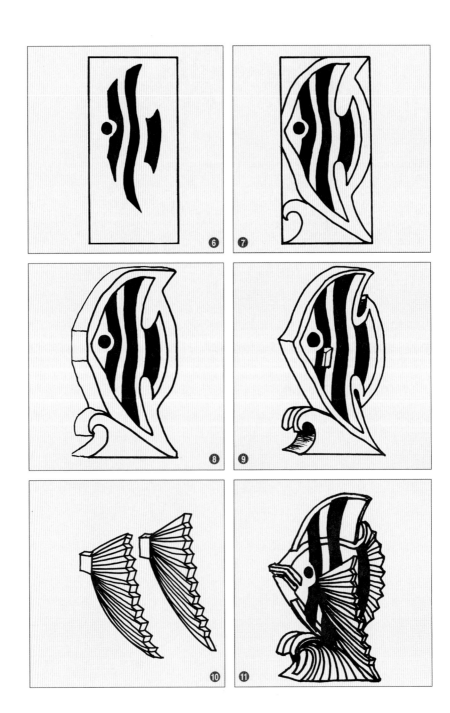

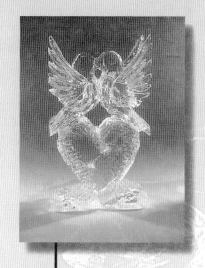

冰雕欣賞

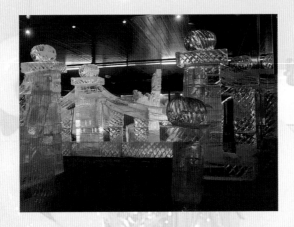

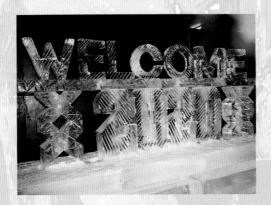

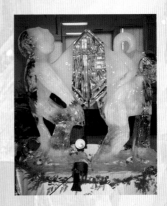

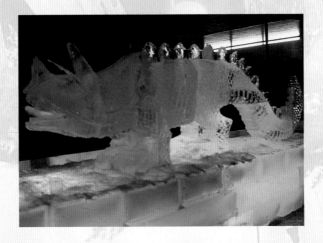

# 冰雕欣賞

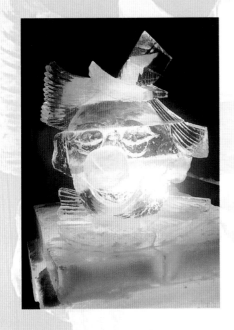
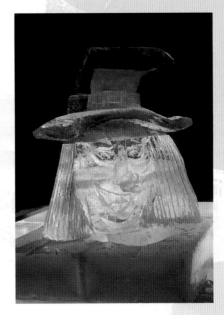
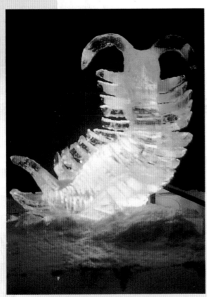
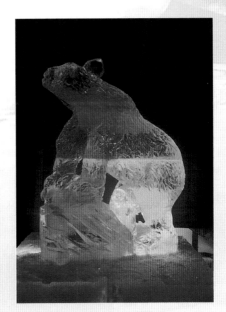

# 冰雕欣賞

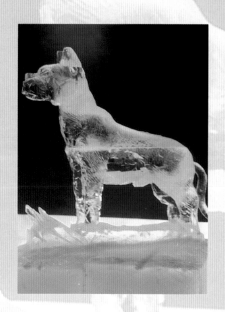

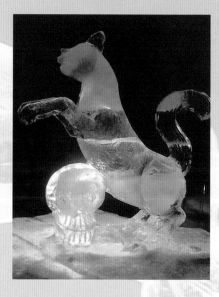

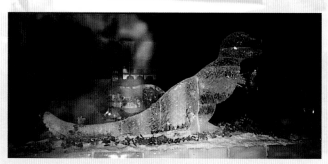

# 冰雕欣賞

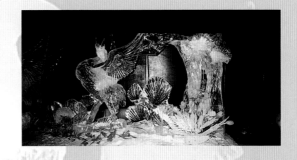

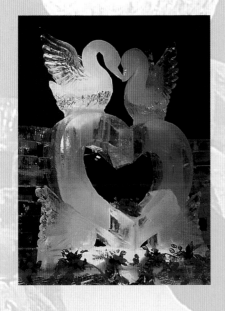

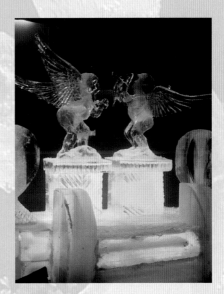

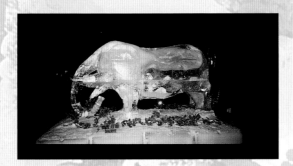

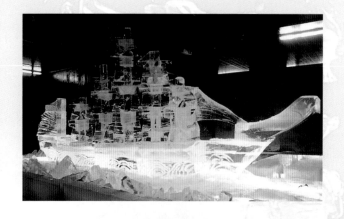

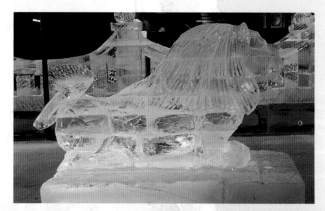

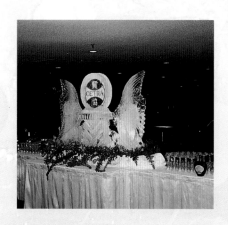

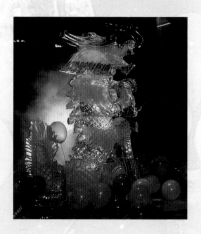

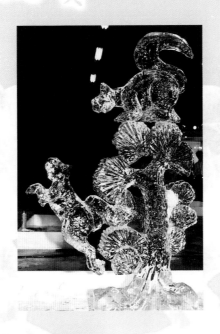

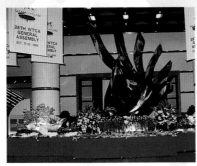

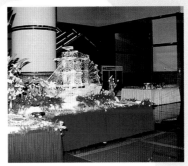

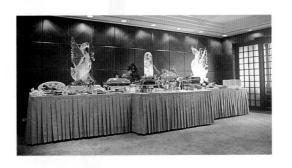

# 冰雕欣賞

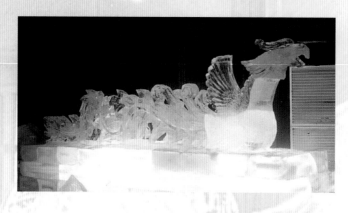

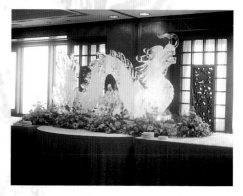

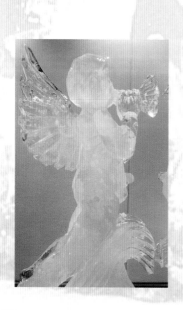

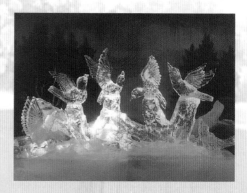

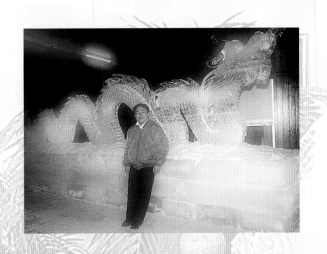

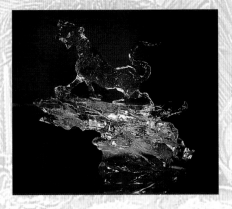

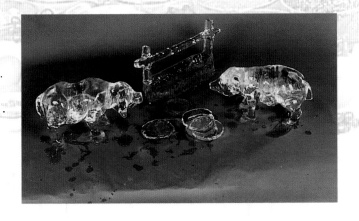

# 冰雕欣賞

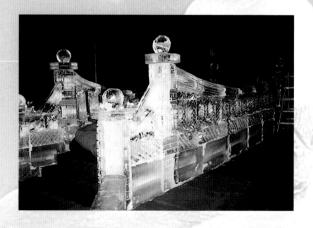

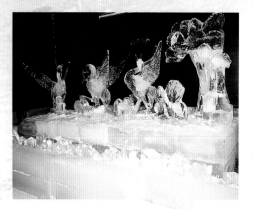

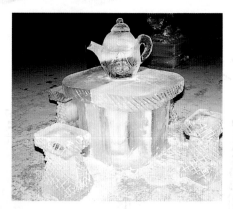

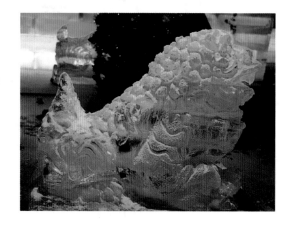

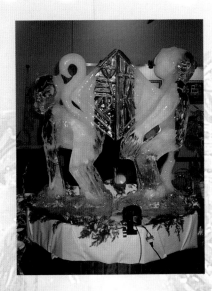

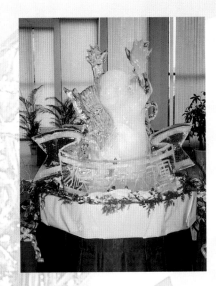

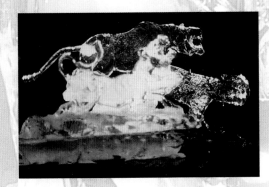

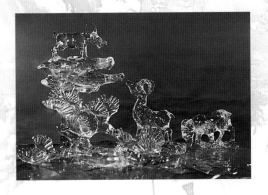

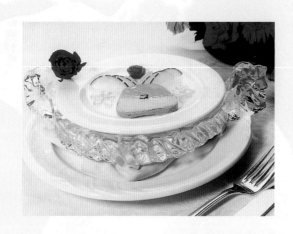

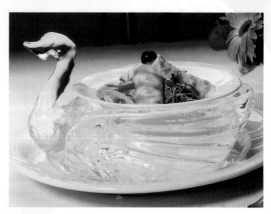

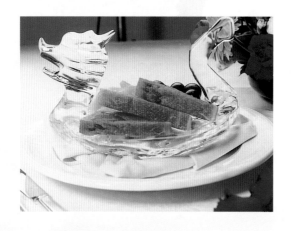

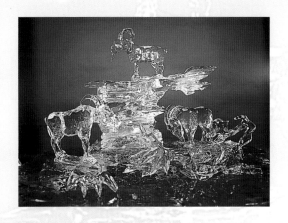

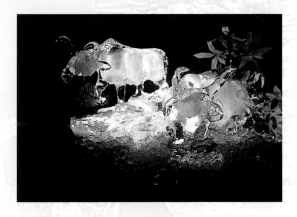

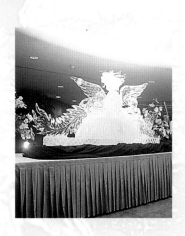

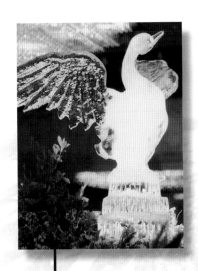

# 後記

　　初計畫編此書躑跼萬分，甚感艱鉅，但遇到很多認識的朋友想學冰雕，惟限於工作時間上的困難及其他種種原因，總難以如願；另冰雕界一直以師徒相傳為制，學者無多，但觀光業發展蓬勃，以致青黃不接，產生斷層，是故發願寫此書，期望此書能達到教育普及效果，在資料收集方面，是十多年前已經開始，但起編此書卻是在一年前，用了一年的時間來思考、規劃、設計、編輯，並追補不足之資料等，倒也不算短時間，終於有了樣品書可供前輩們指導與糾正，在中華美食蔡執行長及陶陶許總經理、法樂琪張廚藝總監、亞都的邱主任委員、世貿聯誼社黃總經理及來來大飯店餐飲部副理林欣郎先生等的愛護幫忙下，使我對此書的出版更具信心，在此並衷心的感謝他們的幫忙與鼓勵，同時也期望餐飲界多予批評指教是幸。

胡木源　敬筆

# 餐飲冰雕裝飾藝術　　餐旅叢書 6

著　　　者／胡木源
出 版 者／揚智文化事業股份有限公司
發 行 人／葉忠賢
責任編輯／賴筱彌
執行編輯／鄭美珠
登 記 證／局版北市業字第1117號
地　　　址／台北市新生南路三段88號5樓之6
電　　　話／(02)2366-0309　2366-0313
傳　　　真／(02)2366-0310
E-mail／tn605547@ms6.tisnet.net.tw
網　　　址／http://www.ycrc.com.tw
郵政劃撥／14534976
戶　　　名／揚智文化事業股份有限公司
印　　　刷／鼎易印刷事業股份有限公司
法律顧問／北辰著作權事務所 蕭雄淋律師
初版一刷／2001年6月
ＩＳＢＮ／957-818-276-7
定　　　價／新台幣600元

國家圖書館出版品預行編目資料

餐飲冰雕裝飾藝術／胡木源著. -- 初版. --
台北市：揚智文化，2001 [民90]
面：　公分　（餐旅叢書：6）

ISBN 957-818-276-7（精裝）

1.冰雕

936.5　　　　　　　　　　　90005227